U0049156

世界名畫家全集

杜菲 RAOUL DUFY

何政廣◉主編

藝術家出版社

描繪光與色大師

杜菲
RAOUL DUFY

何政廣●主編

藝術家出版社

目　錄

前言

　　勞爾‧杜菲（Raoul Dufy 1877～1953）生於法國北部港都勒阿弗爾，比夏卡爾年長十歲。但感覺上，杜菲顯得比較年輕，在同時代畫家之間，杜菲也讓人覺得比誰都年輕，這是因為他的繪畫始終給人永遠年輕的印象。杜菲在他爽朗輕快，典雅規律的繪畫中，表現了拉丁的澄明，充溢陽光與色彩亮麗，非常具有法蘭西的活潑浪漫特質。

　　十九世紀末葉，法國繪畫的發展達到顛峰，被稱為印象派的一群畫家們，讚美自然外光的生命力，描繪景物在外光照耀下時時刻刻產生變化的瞬間印象，促使視覺藝術達到最高純度。印象派成為十九世紀繪畫落幕時的壯麗壓軸好戲，同時還是邁入二十世紀近代美術舞台前奏的序曲。年輕的藝術家們，已經感知新時代的來臨，於是用自己的手，打開自己的窗戶，開始呼吸現代的空氣。一九〇五年抬頭的野獸派即是點燃二十世紀最初峰火的革新運動。

　　就在此時，杜菲——一位在陽光照耀、海風吹拂中成長的青年，滿懷著對藝術的熱愛來到巴黎，在進入美術學校學畫、看畫展與畫友交往之間，杜菲先從印象派入手，後來又嘗試體派的繪畫，最後加入野獸派青年畫家行列。與馬諦斯、甫拉曼克、佛利埃斯等共同活躍在當時畫壇，杜菲的際遇真可謂如魚得水，從一開始就步入繪畫的坦途。而他一生的畫家生涯也充滿歡樂與光彩，為二十世紀初葉的繪畫，創造了鮮麗的一章。

　　杜菲擅長風景畫和靜物畫，他運用單純線條和原色對比的配置，活潑的筆觸，將物體誇張變形，追求裝飾效果。後期從事織物圖案、陶瓷畫、壁畫的設計製作，留下許多傑出代表作。喜愛率直的描繪自然與生命，流露出優雅而又敏捷靈動的氣質，是他藝術創作的最大特質。筆者曾在巴黎市立現代美術館欣賞他創作的〈電的世界〉大壁畫，佔據美術館一整面的牆壁，深刻感受到他繪畫中傳達的靈氣。

　　巴黎國立現代美術館在一九五三年舉辦杜菲的回顧展以來，馬賽港、里昂、尼斯、倫敦、柏林、紐約、巴塞爾、三藩市等地美術館，都先後舉行他的回顧展，所到之處均獲佳評。這也反映了杜菲的作品及所得到的聲譽歷久不衰。這本杜菲的專輯，讓我們可以清楚看看他一生所走過的繪畫旅程，細細品讀他多彩多姿的鮮活繪畫。

寫於藝術家雜誌社

8

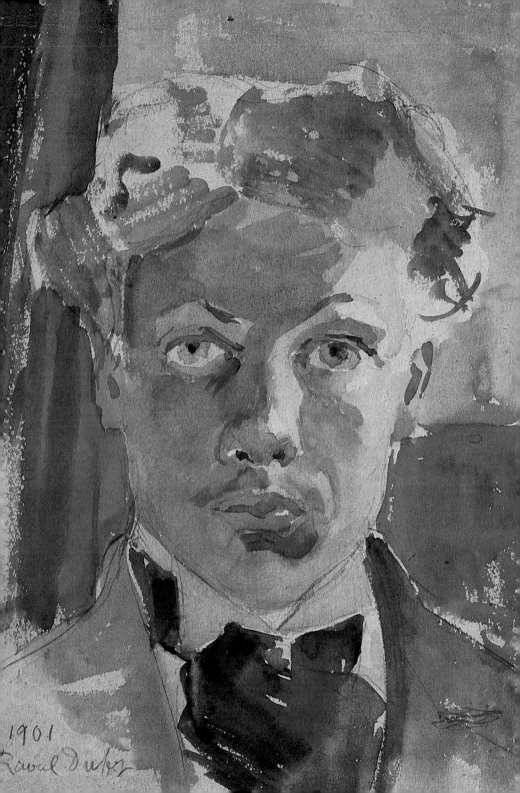

1901
Raoul Dufy

為追求光與色彩而戰
杜菲的生涯與藝術

　　二十世紀初葉現代繪畫史開端的野獸主義成員中核心的一人——勞爾・杜菲（Raoul Dufy），談到自己的藝術生涯時，多次提到他是爲「追求光與色彩而戰」。他確信光是色彩的靈魂，沒有光，色彩即失去生命。

　　「我經常追求色彩的秩序，也就是讓我們的色彩發光的秩序。沒有光，形式就沒有活力、生氣；只有色彩，也不能讓形式充分發揮。作畫再沒有比察覺光，然後感知色這步驟更重要了。」杜菲如是寫道（一九四三年給安德烈・羅德的信）。

　　杜菲對光的憧憬可說是一種天性，他在繪畫上描繪出藍色的音樂，綠色的賽馬，粉紅色的房間，如果我們對杜菲有了深入的瞭解，對他這種色彩的表現也就一點不會覺得意外了。新鮮的色彩感覺與輕妙的線條韻律，傳達出生命的喜悅之歌，成爲杜菲繪畫藝術的強烈風格。

　　一八七七年六月三日出生於法國勒阿弗爾(Le Havre)的勞爾・杜菲所留下來的作品數量十分驚人，包括超過二千張的油畫，二千張水彩，約一千張的單色畫以及五十幅爲文學作品所作的木版、石版、蝕刻版畫。此外還有二百件以上的陶瓷作品，約五十幅的掛氈圖樣設計，五千張以上以膠

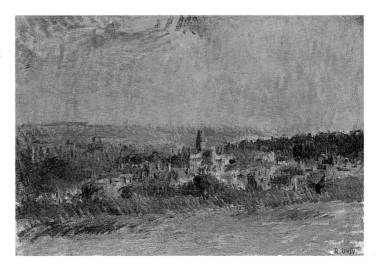

勒阿弗爾附近的風景
1897年　油畫紙板
19×27cm　私人收藏

彩、水彩所作的布料設計圖，還有壁畫及舞台設計。他的作品中有大量屬於裝飾性的工藝作品，這種被一般人視爲「次等的藝術」與所謂的「偉大的藝術」，都一樣是杜菲的最愛，油畫和絲織布料上的圖案都能帶給他創作的滿足與快樂，唯一的區別只是「技巧」與「質料」。

　　杜菲和許多同時代藝術家一樣，都面對了傳統與現代藝術間的許多基本問題。早期作品受印象派影響；後來因爲看見了色彩的想像魔力而投入野獸派；當立體派讓他發現探索心靈表現的需要與解決方法時，他曾傾向立體派。他最尊敬的當代畫家是馬諦斯與塞尚。不過任何藝術家或任何畫派都不會從此成爲他獨創性風格的桎梏。他留心別人的作品，吸取不同的藝術表現方法，作品彷彿充滿即興的創新，其實全是辛苦努力的成果。我們可以從他數量可觀的練習作品中，得窺他始終對空間、線條、光線、色彩所做的不懈實驗及收獲。

　　杜菲並非因爲經濟壓力才投身工藝性的裝飾藝術，他的藝術作品和裝飾藝術作品是不能分開來看的。雖然技巧各有

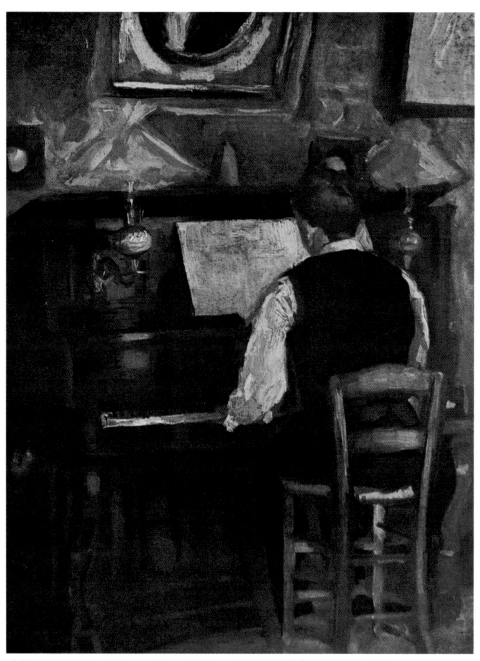

向著鋼琴的加斯頓‧杜菲　　1897～1898年　　油畫畫布　　布魯塞爾瓦勒夫人藏

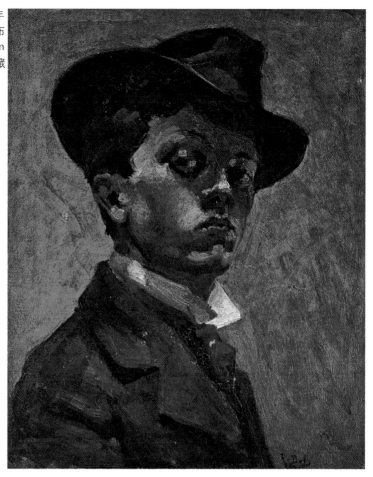

不同，在表達的本質上卻有許多相同的觀念，例如將現實與
幻想的結合表現。杜菲在兩者之間尋求彼此的溝通，並且相
輔相成，的確大大豐富了藝術的詞彙。

　　杜菲作品的另外一個特色就是充滿了詩意及明確的快
樂。他的作品中看不見悲劇，只有生命的美好。他以不同形
式的作品，永遠創新的豐富，爲世人提供了源源不斷的活力
與歡欣，永無窮盡的幻想和美夢。就像馬諦斯一樣，杜菲的
作品充滿了喜悅，一種創作的喜悅；也充滿了快樂，來自做

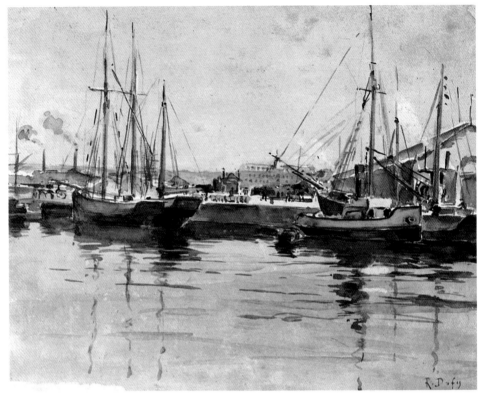

勒阿弗爾的港口　1898年　水彩畫　25×31cm　法國勒阿弗爾美術館藏

爲藝術家及做人的快樂。

在勒阿弗爾的成長歲月

「我的年輕時代是在音樂與海的懷抱中長大的。」

杜菲的父親里昂・馬瑞斯・杜菲是位鋼琴老師，耳濡目染下長大的杜菲和家中其他的孩子一樣，自然養成對音樂及作曲家的熱愛。杜菲的弟弟加斯頓就是位優秀的長笛家，並獻身作曲，由於他在巴黎編曲，使得當時似爲窮學生的杜菲得以經常免費進入首府的音樂大廳享受音樂。杜菲的母親則將所有的精力全部奉獻給她的九個子女。當杜菲在一九五〇年七十三歲，要到美國接受關節炎治療前，他曾以鉛筆、藍

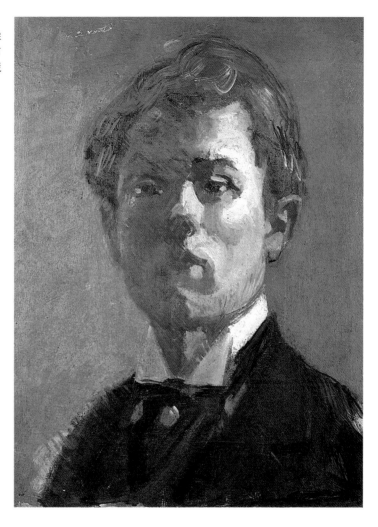

圖見 229 頁

墨水做了一系列自傳式的速寫，童年的記憶依然甜蜜，例如
〈馬瑞斯‧杜菲指導的合唱團〉、〈勒阿弗爾的管絃樂團〉等，
都讓我們看見在他成長歲月中，音樂所代表的意義。

　　由於家庭教育嚴格，加上拉丁語、希臘語及德語的訓
練，當家庭財務發生困難時，十四歲的杜菲已能大展長才，
在瑞士商人路得和郝舍的咖啡進口公司擔任會計工作。那時
勒阿弗爾正在享受經濟的起飛，商業、貿易均為一片好景。

15

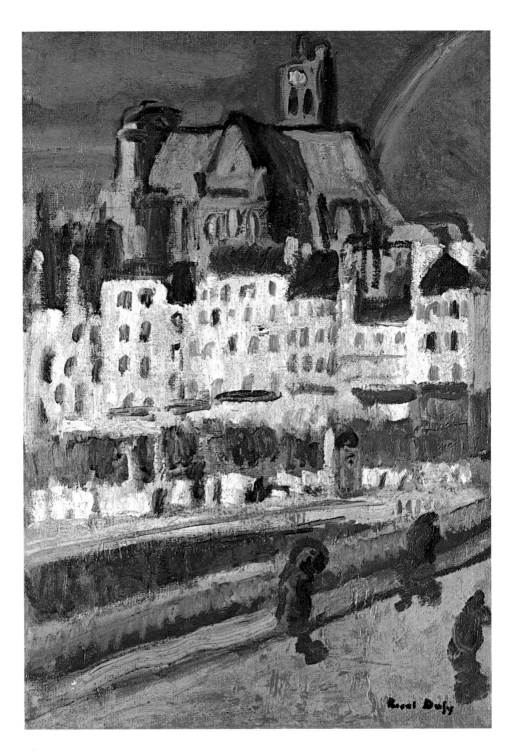

Raoul Dufy

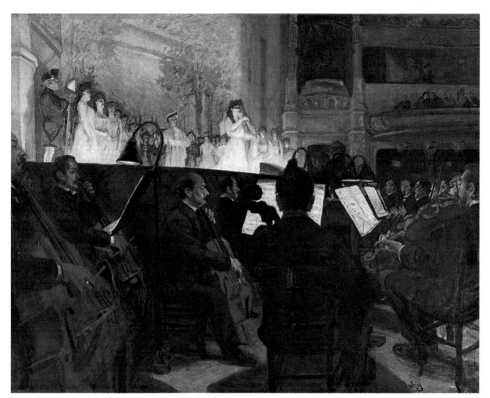

勒阿弗爾劇院的演奏會　1902年　油畫畫布　113.5×146cm　紐約歐特藏
巴黎聖哲維教堂　1900年　油畫畫布　46×33cm　法國亞維儂卡維美術館藏（左頁圖）

圖見 229 頁　〈一八九八年路得和郝舍公司的辦公室〉也是一九五○年的作品，窗外是港口，畫家的捲髮極易辨認，他坐在桌前高椅上正忙著手上的會計工作，加強的粗線條，強調了一旁虎視眈眈僱主的「高」與權威性。

　　「海」是另外一個杜菲終生最愛的畫題。為了檢查外國輪船的進口貨，有五年時間，杜菲有各種機會觀察港口風光，看那些從美國等地駛來的遠洋船。勒阿弗爾港和聖安德魯斯海灣，孕育了後來他的許多系列作品，如「浴者」、「賽船」、「黑色貨船」、「瘦小的漁夫」等。

　　利用晚上空閒，杜菲到伊寇市立美術學校上課，老師是

瓦稜斯的風景　1902年　油畫畫布　80×63.5cm　紐約紐曼藏

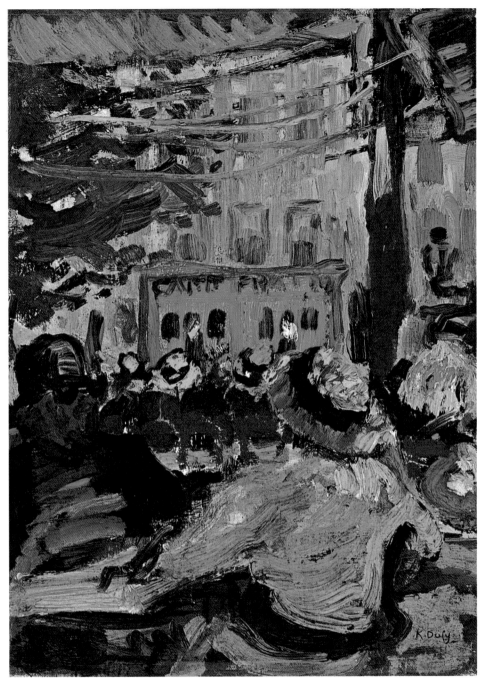

馬蒂克的咖啡座　1904年　油畫畫紙　33×24cm　國立巴黎現代美術館藏

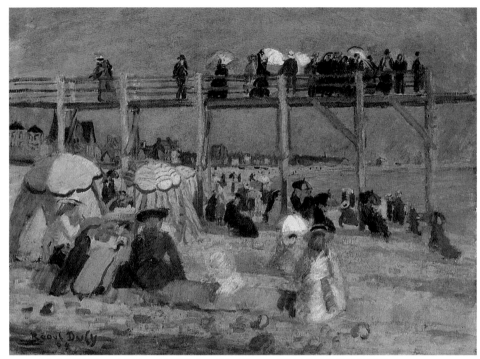

聖安德魯斯的海濱　1904年　油畫畫布　65×81cm　國立巴黎現代美術館藏

查理士・路惠勒爾，法國古典主義畫家安格爾的信徒。事實上，他也是杜菲、勃拉克、佛利埃斯三位現代畫家的啓蒙老師。他以爲習作才是教學的基礎，所以總是在早上六點鐘就開放畫室，讓學生在他關愛的注視下各自發展自我風格。杜菲和佛利埃斯每天晚上在這裡一起練習畫希臘或羅馬雕像的半身像，兩人建立了終生的友誼。

　　杜菲早期的作品中有一些自畫像以及家人、朋友的畫像，是他後來作品中不常看到的。有時他把自己畫成斜戴帽子的年輕紈袴子弟，畫像中的他有著金色捲髮，微突的天藍色眼睛，總是精神抖擻，得意洋洋的樣子。

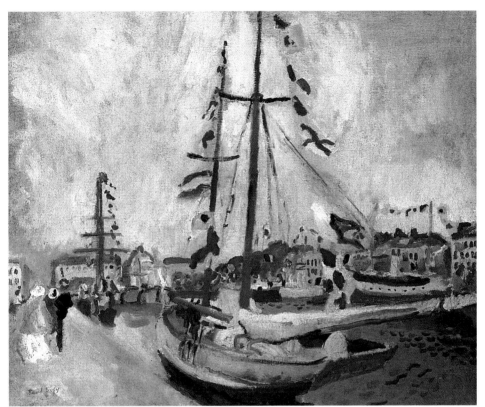

掛滿旗幟的小船　1904年　油畫畫布　69×81cm　法國勒阿弗爾美術館藏

　　他的第一張風景畫也是完成於此時，一九○○年他在勒
阿弗爾美術館展出的水彩作品，年輕的畫家似乎急於捕捉周
遭的世界：水面的光影，碼頭的輪船，帆船及聳立在空中的
桅桿。而諾曼第的鄉村景致則強調了「光」的表現。他和佛
利埃斯一樣崇拜普桑及德拉克洛瓦，事實上，色彩的透視與
光的語言正是杜菲終生研究的畫題。

　　一九○○年，由於老師路惠勒爾的推薦，他得到每個月
二百法郎的獎學金，到巴黎的伊寇市立學校入學，並且與分
開二年，始終以通信維持友誼的佛利埃斯再度成爲同學。

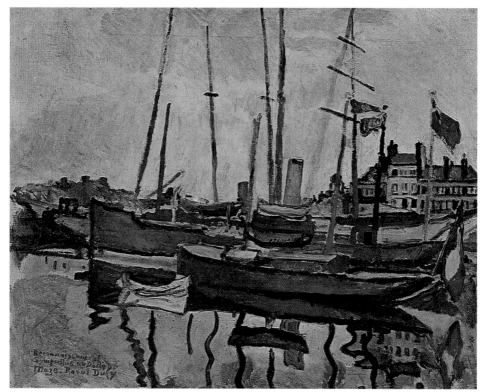

勒阿弗爾的港口 1905～1906年 油畫畫布 61×73cm 加拿大多倫多安大略美術館藏

初到巴黎

　　由於有獎學金及免費模特兒，杜菲在伊寇市整整待了四年。他和佛利埃斯共用畫室，在朋友眼中，他從不懶散，或者不修邊幅、無精打彩，他不喜歡當時波希米亞藝術家的流浪感，杜菲總是穿著乾淨的襯衫，連鞋子也擦得光亮。

　　和佛利埃斯一樣，接受傳統美術課程的杜菲，並未在一開始就尋求離經叛道，或完全不遵守舊藝術的規則。一九○一年在法蘭西斯藝術家畫廊展出的〈勒阿弗爾之夜〉，其構圖保守，色調沈暗就是明證。不過他也並未迷戀博物館，對羅浮宮中的巨匠們，也只有洛蘭才是他的「神」，後來在一九

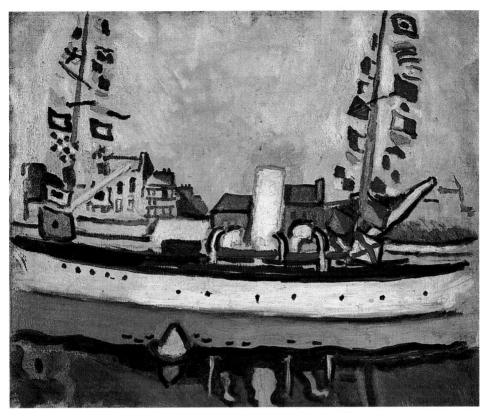

掛滿旗幟的小船　1905年　油畫畫布　54×65cm　法國里昂美術館藏

二七年，還為他畫了一系列的作品「向畫家致敬」。他也研究馬奈、雷諾瓦、莫內，特別是畢卡索的作品，作品也越來越受印象派的影響。一九○一到一九○二年的「聖安德魯斯海邊」系列作品，就是忠實的寫景，他以短筆表達了一刹那的時刻，旗上的風，清亮大氣的流動。他的水彩或油畫從靜止的敍寫轉向明亮、生動的記錄，筆觸也更細密。一九○二年末的〈諾曼第村落〉構圖則更開放、自由；一九○三年的〈綠蔭大道〉及〈馬賽港碼頭〉，雖然仍相當忠實於印象派對大氣的表達，卻也更注重色彩的影響，運用紅、綠、藍及黑色，巧妙的組合了畫面。杜菲很快就發現印象派的魅力不再，尤其當他在一九○五年獨立沙龍展上看見馬諦斯的作品

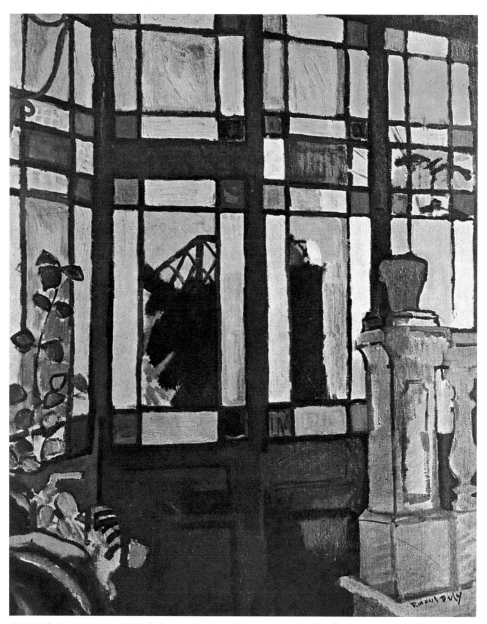

彩色玻璃窗　1906年　油畫畫布　81.5×65cm　紐約布拉克夫婦藏

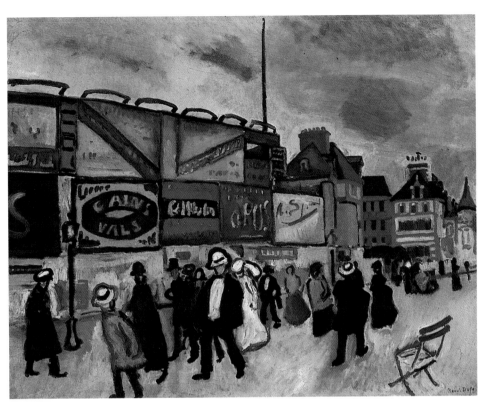

杜維的廣告招牌看板
1906年　油畫畫布
65×88cm
國立巴黎現代美術館藏
（上圖）

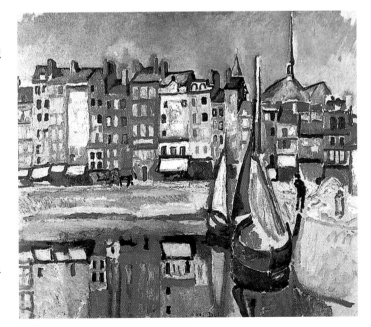

洪弗勒荷碼頭的舊房子
1906年　油畫畫布
60×73cm　私人收藏

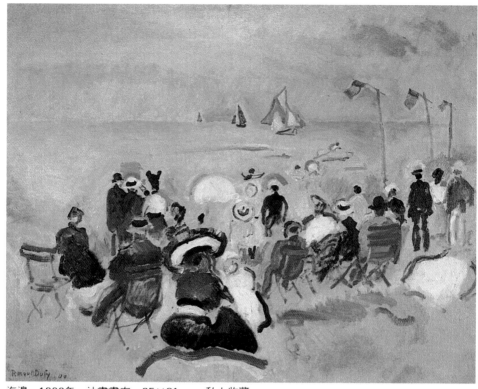

海邊　1906年　油畫畫布　65×81cm　私人收藏

〈奢侈、靜寂、逸樂〉後，後來他承認馬諦斯作品使他領悟到
線條與色彩均能打動人心的新理論，印象派如畫般的畫面也
不再能滿足他的創作心靈。比較一九○四年底與一九○五年　圖見21・23頁
杜菲兩張均題名爲〈掛滿旗幟的小船〉，可以讓我們看見此刻
他的畫風轉變：前者寫下了一刹那間的天空，清明的大氣、
振動的自然光，船桅上的旗子，在風中也在水面飄浮，是典
型的印象派作品；而後者已脫離了模擬觀察實境，色彩平
塗，形體也大大簡化。一九○五年他從巴黎回到勒阿弗爾後
所作的「聖安德魯斯海岸」系列作品，就不再忠實自己的眼
睛。他說：「眼睛是畫家自己的敵人，只忠實自己的眼睛就
會受到欺騙。」而更追求內心所存在的真實，追求自己對自
然的感覺，一種屬於主觀的視覺。另外他也認爲「跟著太陽

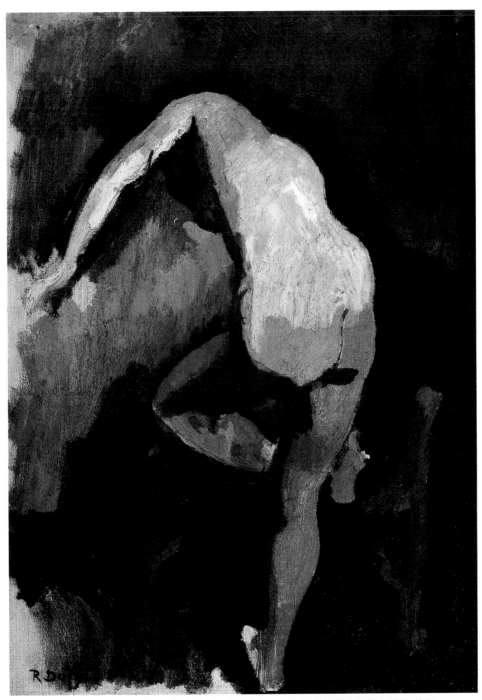

粉紅裸女與綠扶手椅　1906年　油畫畫布　46×33cm　聖得候貝阿儂西阿得美術館藏

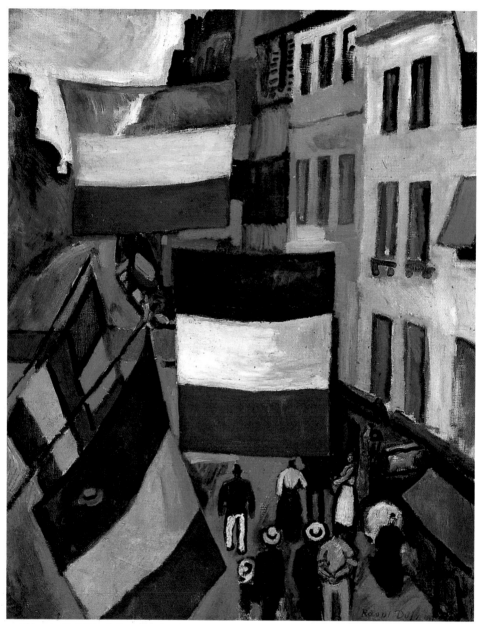

七月十四日掛滿旗幟的街道　1906年　油畫畫布　81×65cm　國立巴黎現代美術館藏
可俯瞰海景的平台　1907年　油畫畫布　46×55cm　巴黎市立現代美術館藏（右頁上圖）
馬提加斯的船　1907年　油畫畫布　65×81cm（右頁下圖）

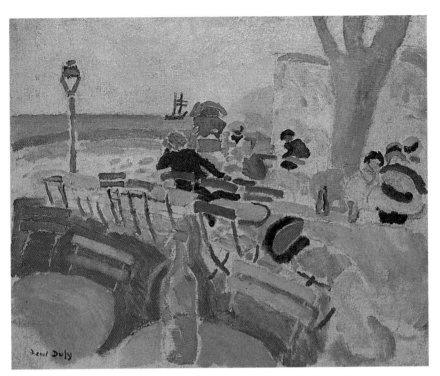

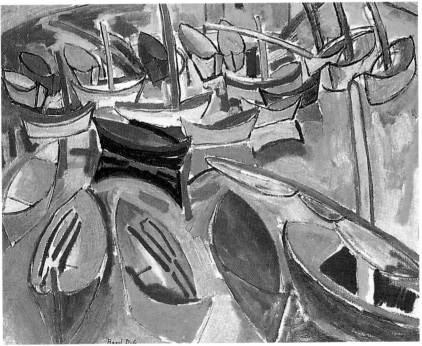

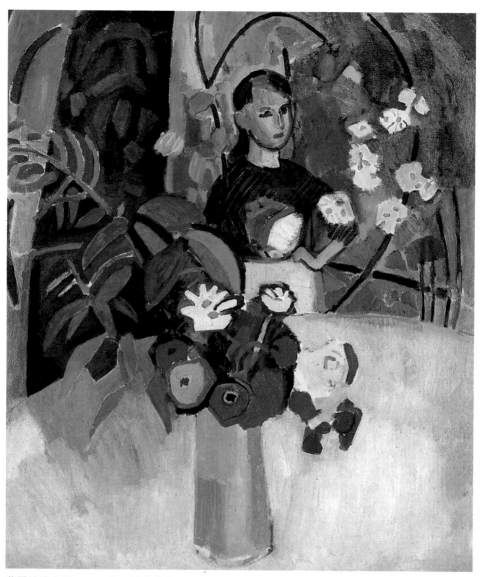

花間的喬安娜　1907年　油畫畫布　90×78cm　法國勒阿弗爾美術館藏

的光線走是浪費時間，畫中的光線是和陽光完全不同的束
西。」

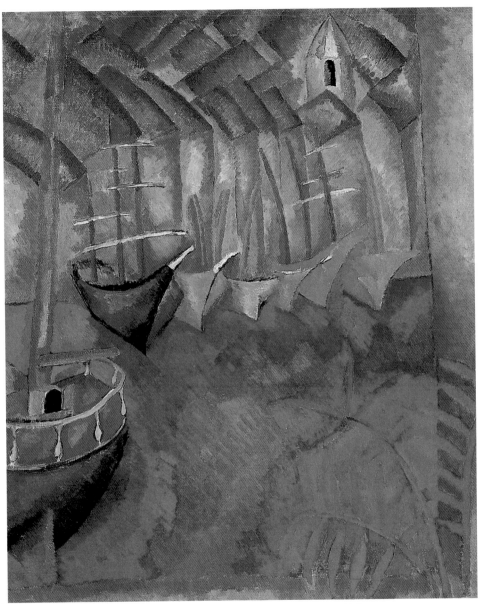

馬賽港口的船　1908年　油畫畫布　73×60cm　國立巴黎現代美術館藏

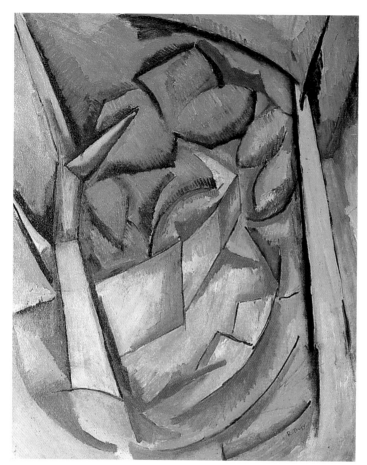

勒斯塔克的樹木　1908年　油畫畫布　54×65cm　私人收藏

野獸派時期

　　「當我談到色彩時，那不是指自然的色彩，而是指繪畫
的色彩，指在我調色盤上的色彩。其實色彩乃是光線的產
物，它是繪畫構成中最偉大的要素。如果只把色彩看成天然
色，那是不能帶來真正的、或深奧的、出色的、繪畫的滿足
感。」

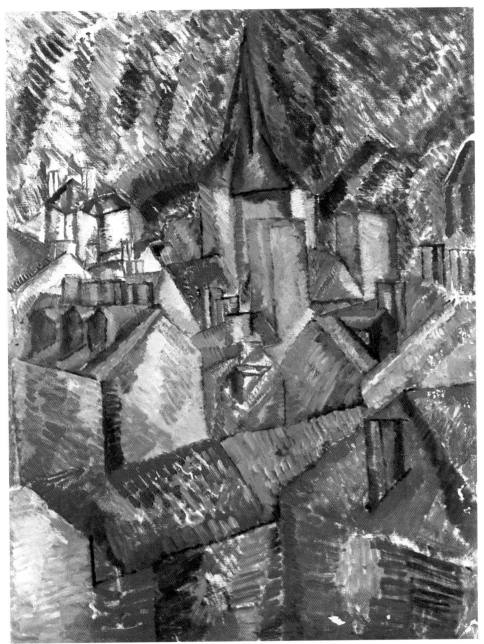

勒阿弗爾的教堂　1908年　油畫畫布　80×60cm　巴黎私人藏

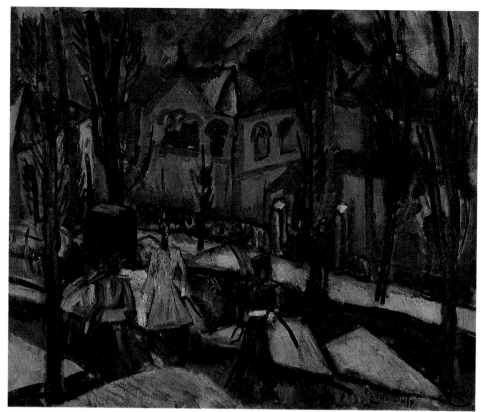

慕尼黑的街道　1909年　油畫畫布　45.5×54.5cm　紐約諾曼‧馬格二世藏

圖見 25 頁

　　一九○六年，杜菲和馬爾肯在諾曼第一起度過夏天，這位野獸派的元老畫家也的確影響了杜菲。杜菲把自己對色彩和光的理論和馬爾肯的研究相比較，兩人並肩作畫，在油畫布上寫下同樣畫題，卻仍然保持各人的不同風格。〈杜維的廣告招牌看板〉就是兩人的共同畫題之一。杜菲共畫了二張，不對稱的看板代替了傳統末視點的透視畫法，尤其是第二張，完全沒有空間的表達。和馬爾肯一樣，杜菲用自然強烈的廣告招牌顏色，證明沒有放任的火般內在情緒，也一樣能畫出令人感動的色彩。而色彩是畫面生動的主要助力，一

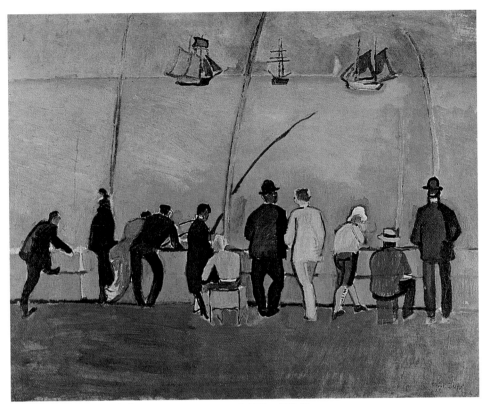

垂釣者　1908年　油畫畫布　65×81cm　法國皮耶‧莫內藏

樣能捕捉住杜維的街頭行人的喧鬧、雜沓，和多樣的招牌互
相對映。而在平面上安排的幾筆色彩，則輕快、自然的記錄
下行人的姿勢，也表達出歡樂熱鬧的氣氛。相形之下，馬爾
肯的作品就不如杜菲那樣充滿了想像力，雖然他們都用了大
筆觸、簡化的線條及醒目的純色彩。

圖見28頁
　　〈七月十四日掛滿旗幟的街道〉，杜菲先後共畫了不止十
一張，他不斷嘗試各種變化，就像作曲家用不同方式重複他
的主旋律一般。這種不斷的試驗，使他逐漸領悟如何控制誇
張的表達，讓純粹感覺下的美感變得更有詩意，也更充滿了
視覺的夢幻。

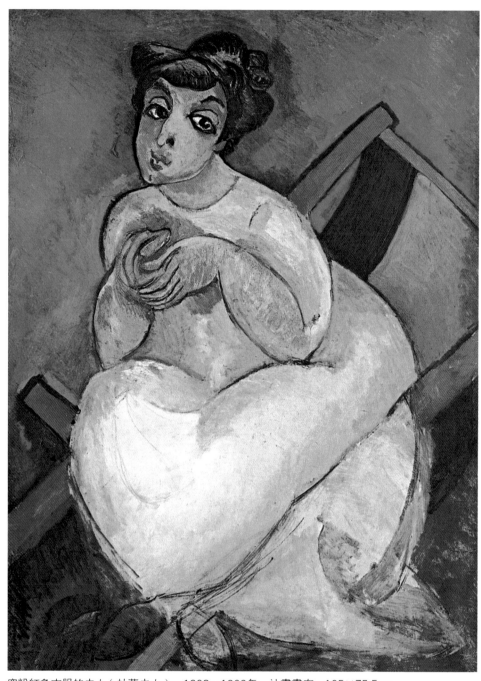

穿粉紅色衣服的夫人（杜菲夫人） 1908～1909年 油畫畫布 105×75.5cm
法國格倫諾柏繪畫雕刻美術館藏

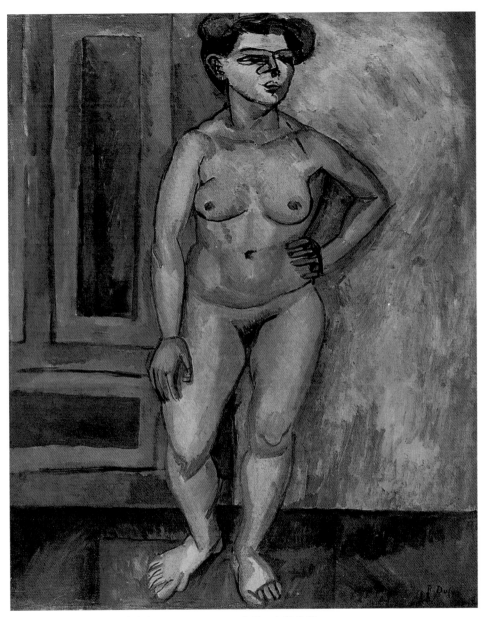

裸婦之姿　1909年　油畫畫布　81.5×65cm　亨利‧卡費埃藏

布洛尼的樹林　1910年　油畫畫布　65×81cm　巴塞爾貝勒畫廊藏

　　一九○六年是杜菲在事業上開始豐收的一年，他參加了
獨立沙龍展；在貝斯・威爾的畫廊中舉行第一次個人展；在
秋季沙龍展中展出野獸派時期的作品。

　　一九○七年夏天他又回到諾曼第，聖安德魯斯海岸再度
激起他的靈感，他畫了一系列的「捕魚」，不必要的細節均
被省略，基本上只以平行與斜線的相互作用，形成一個大的
抽象的可塑空間，相對於黑色半身側影，構圖更完整，色彩
也有了新的規畫，只限於黃色及綠色。有時綠色的大海被白
色的帆影所強調，有時則被黃或紅色襯托得更加活潑。

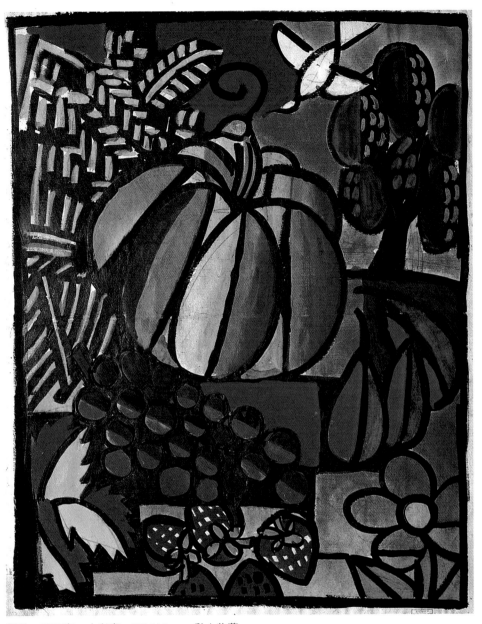

南瓜　1910年　水彩畫　55×46cm　私人收藏
（爲阿波里奈爾的《動物寓言》的老鼠篇所作之圖）

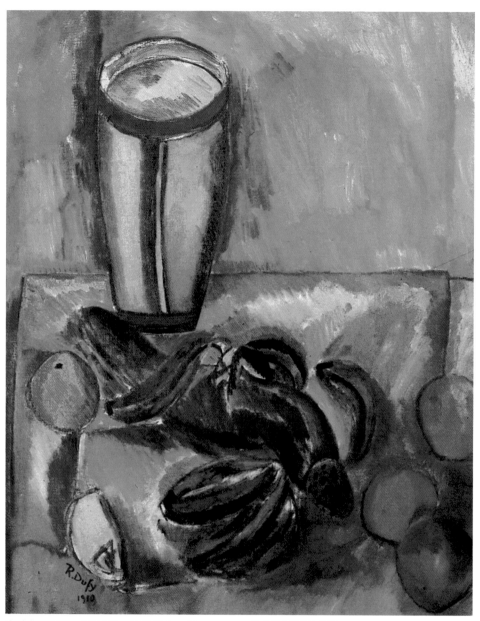

有香蕉的靜物　1910年　油畫畫布　65×54cm　巴塞爾貝勒畫廊藏

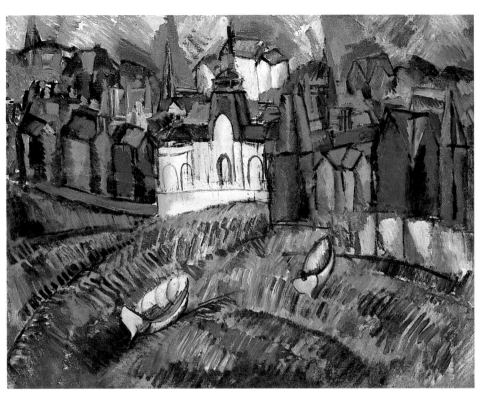

瑪麗亞——克利斯汀賭場　1910年
油畫畫布　65×81cm
法國勒阿弗爾美術館藏（上圖）

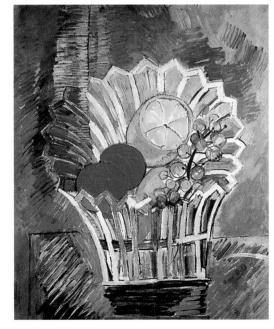

一籃水果　1910～1912年
油畫畫布　73×60cm　私人收藏

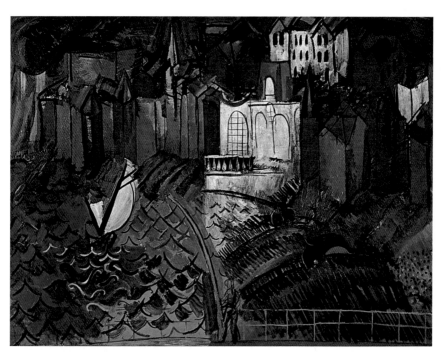

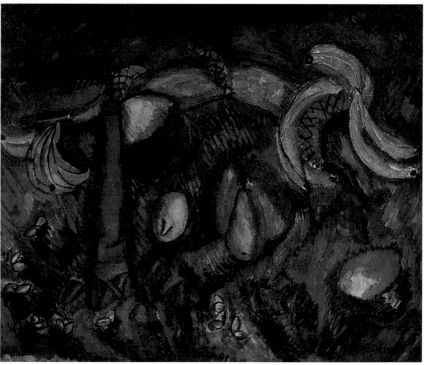

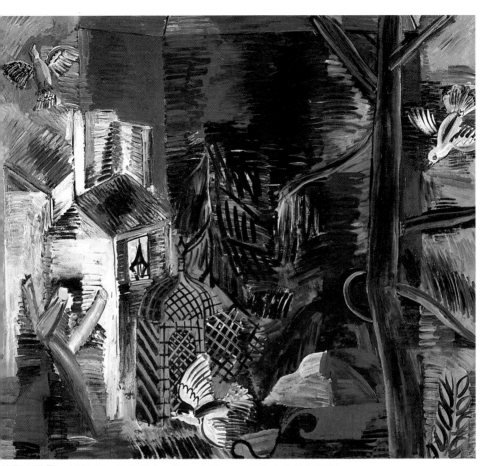

廢置的花園　1913年　油畫畫布　155×170cm　巴黎市立美術館藏
聖安德魯斯的帆船　1912年　油畫畫布　88.5×116cm　紐約現代美術館藏（左頁上圖）
有水果的靜物　1912年　油畫畫布　65×79.5cm　紐約巴斯畫廊藏（左頁下圖）

　　　　　野獸派的作品在杜菲的繪畫生命中不過佔了短短兩年，
但是他卻始終保留了野獸派簡化的形式以及對色彩永恆的品
味。

　　　　　一九○七年秋天，杜菲畫了一系列馬賽港和馬提加斯的
圖見29頁　風光。〈馬提加斯的船〉有嚴謹的幾何造型與對比色彩的形式
構圖，可以看到塞尚的影子，他的作品在一九○八年果然走
到了另一個新紀元。

依埃的公園　1913年　炭筆、水粉畫　50.5×65cm
尼斯美術館藏

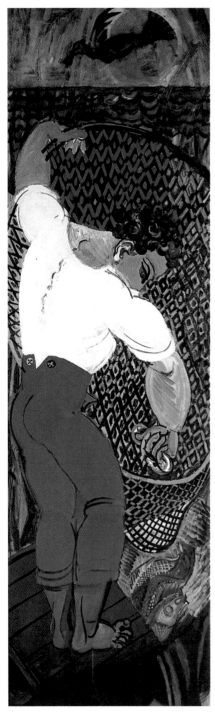

（左圖）
捕魚（拿著漁網的人）　1914年　油畫畫布
219×66cm　國立巴黎現代美術館藏

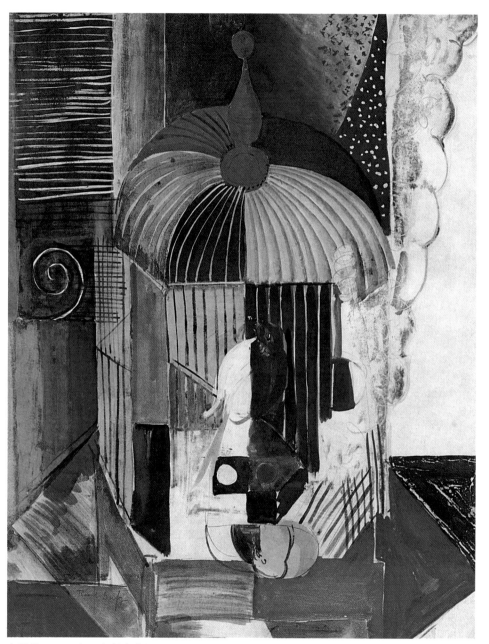

鳥與籠 1914年 水彩畫畫紙 62×49cm 巴黎私人藏

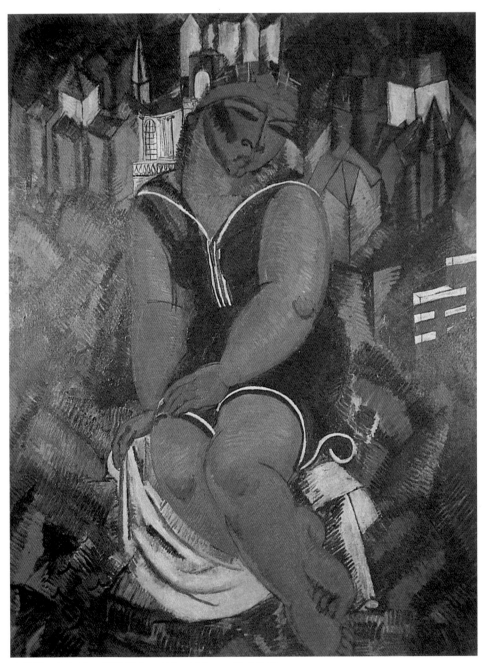

大浴者　1914年　油畫畫布　245×182cm　私人收藏

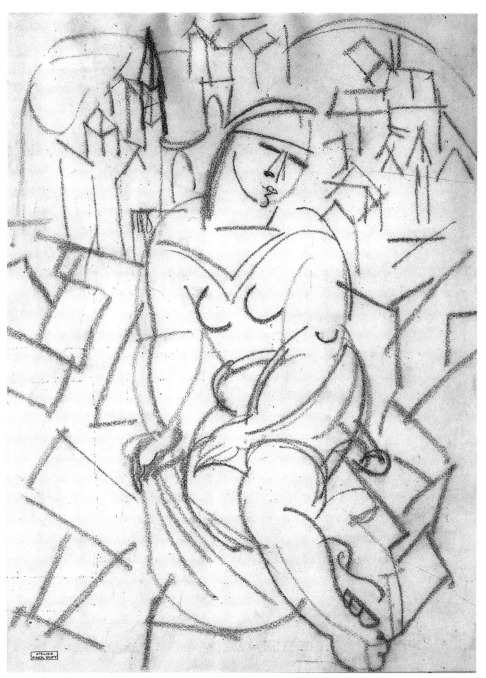

〈大浴者〉習作　紅鉛筆畫　56×45cm　私人收藏

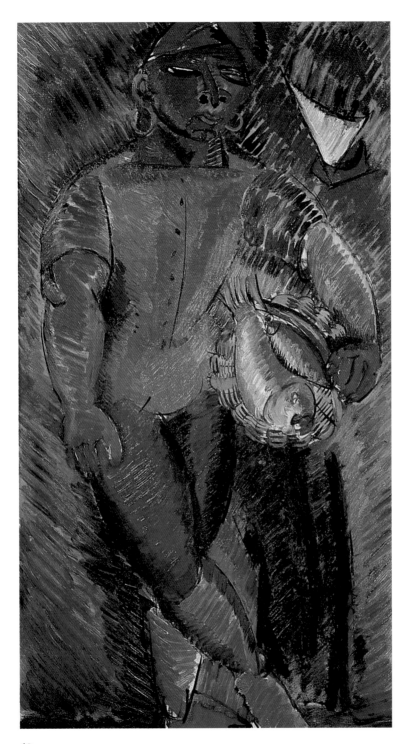

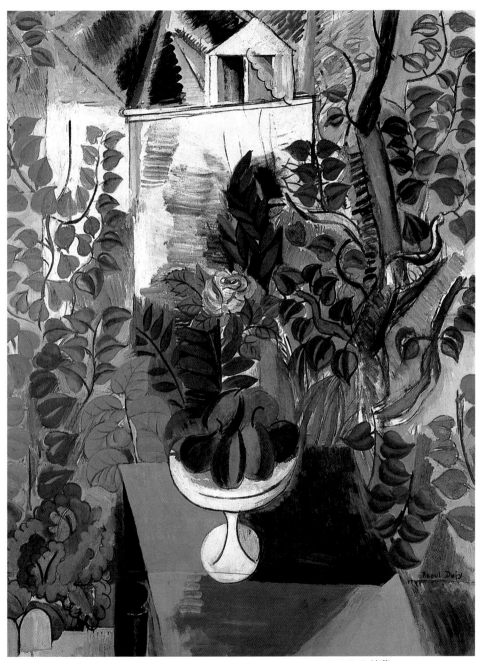

勒阿弗爾的房子與花園　1915年　油畫畫布　117×90cm　巴黎市立美術館藏
馬提尼克島的漁夫　1914年　油畫畫布　74×40cm　紐約巴斯畫廊藏　（左頁圖）

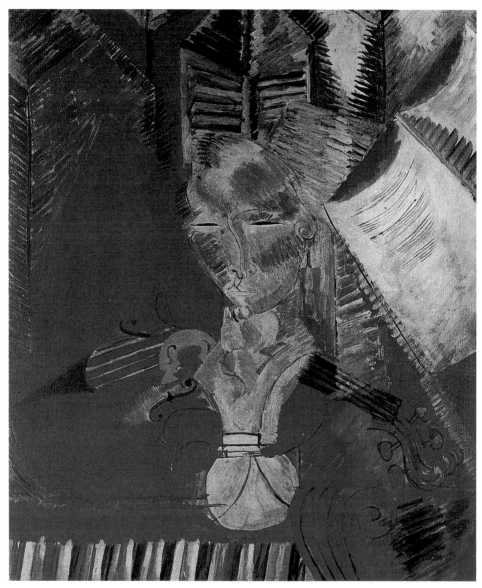

向莫扎特致敬　1915年　油畫畫布　75×62cm　私人收藏
汶斯的山丘　1919年　炭筆、水彩畫　48×66cm　私人收藏（右頁上圖）
「屋頂上的牛」舞台劇海報　1920年（右頁下圖）

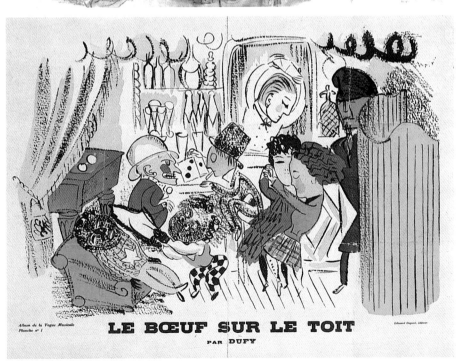

LE BŒUF SUR LE TOIT

PAR DUFY

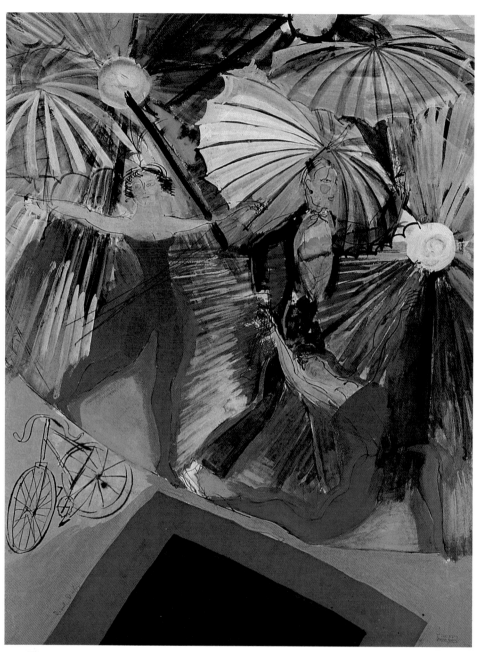

馬戲團小丑　1922年　水彩畫畫紙　65.5×49cm　紐約費特夫婦藏

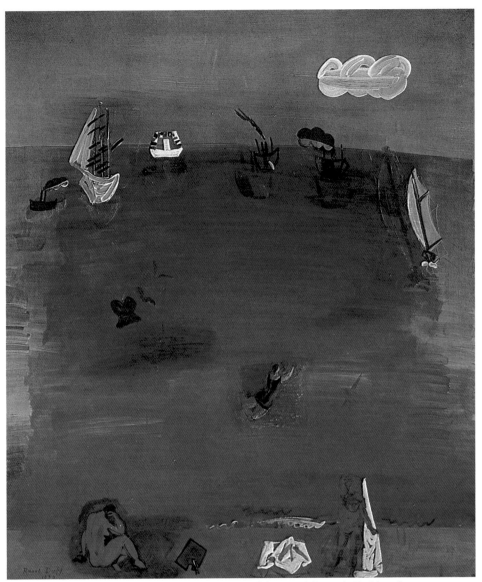

地中海　1923年　油畫畫布　129×110cm　紐約魯斯・S・賈貝・朱尼爾夫人藏

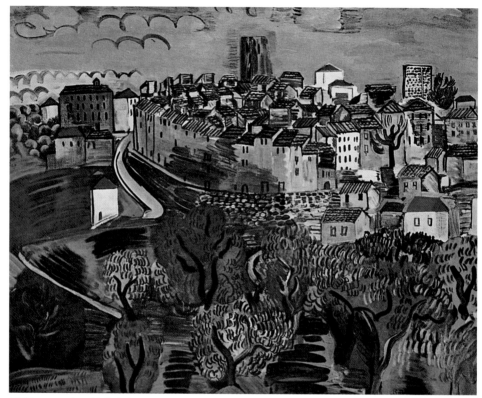

汶斯　1923年　油畫畫布　81×100cm　尼斯馬賽美術館藏

塞尚的試驗者

　　一九○七年，秋季沙龍曾爲現代繪畫之父塞尚舉行了回顧展，杜菲也和當時許多畫家一樣，受到他的影響。

　　究竟塞尚帶給杜菲的是什麼？塞尚和杜菲一樣打破了印象派的技法與思想；他希望把印象派變成更堅實、更恆久的藝術；他用對比色彩表達體積，於是平面上有了三度空間的立體感；一種屬於心靈上的透視法。

　　由於同時都對塞尚的繪畫理論深感興趣，杜菲在一九○八年和勃拉克一起到勒斯塔克，並肩作畫，以便更接近塞尚的世界。

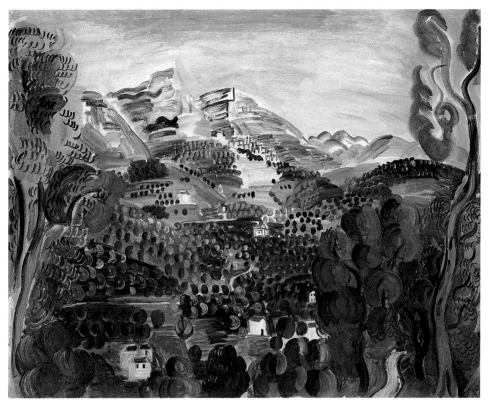

聖傑恩路　1923年　油畫畫布　65×81cm　巴黎私人藏

圖見32頁

　　「勒斯塔克的樹木」的系列作品就有蓋房子般厚實的空間建構，由弧形的樹幹形成，平行、斜行的筆法，替已經融爲幾何的形式帶來生動的平衡。塞尚的名言：「自然界的現象都可由球狀、圓錐形、圓筒形等表現出來。」成爲了立體派畫家的出發點，但杜菲和勃拉克、畢卡索等立體派畫家不同的地方，則在他仍保留了熟悉的物體形式特色，使他們依然可以辨認。例如在〈開胃酒〉中，雖然物體在螺旋紋、蔓草紋的變形下已接近抽象的邊緣，我們還是可以看出樹、桌子及飲酒者。

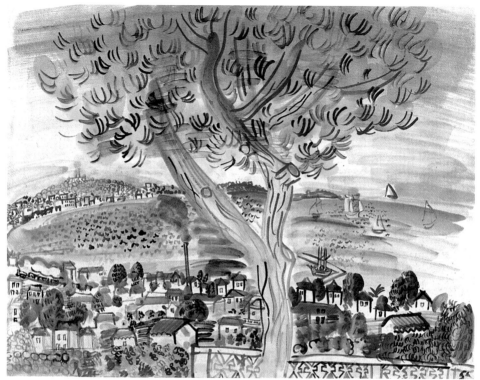

喬安灣港口風景　1924年　紙上水彩畫　50.6×65.4cm　南斯拉夫貝爾格勒美術館藏

　　一九○八年後，杜菲專心於畫面的空間處理，在有意的幾何化形式變化下，地平面被提高，沒有透視法的約束，也避免任何空中的色彩變化，並且垂直處理並列的色彩塊面。一九一三年的〈牧場〉，就有著複雜的構圖，沒有野獸派時期恣意的用色，色彩被減化到幾個色調，卻一樣強烈。

　　爲了符合塞尚的理論：「所有的東西都必須在畫布上發生。」杜菲在垂直畫面上，平行處理各種的東西，從觀者的眼前一直到背景。例如〈一籃水果〉、〈鳥和籠〉，構圖是平面的，其中的物體卻以俯視角度，作垂直的層次排列。對杜菲而言，空間的表現並非單單捨棄傳統的透視法：「我們有

圖見 41、45 頁

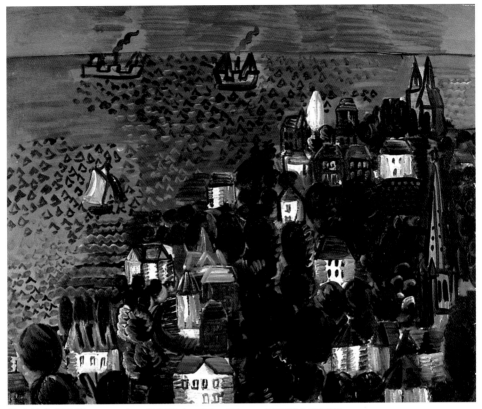

聖安德魯斯遠眺　1924年　油畫畫布　54×67cm　巴塞爾美術館藏

樹、海洋、房屋，但我最感興趣的，也是最困難的問題是這些物體的外在是什麼？我們應如何把每樣東西放在一起？沒
有人能像塞尚那樣，讓蘋果與蘋果間，與蘋果本身一樣美麗

圖見43頁和重要。」〈廢置的花園〉就是這項理論的闡釋，他以長而粗
的平行線筆觸，十分重視畫中每一個物體的排列位置，更重
視堅實構圖中物體相互關聯的調和，以求彼此互相的溝通。
中間的空間是鳥籠，鳥在四周飛繞，圓形的韻律修正了幾何
線條的嚴肅。這裡我們還可看到杜菲畫作的另一個特色，顯
然尺寸誇大的鳥，顯示他並不重視畫中各物體的比例，這可
能是受到樸素派畫家以自我視覺而決定物體重要性的影響。

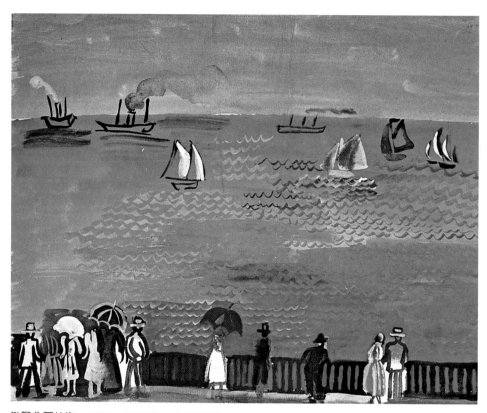

勒阿弗爾的海　1924～1925年　水彩畫畫紙　43×54cm　國立巴黎現代美術館藏

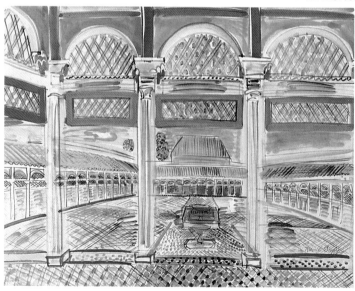

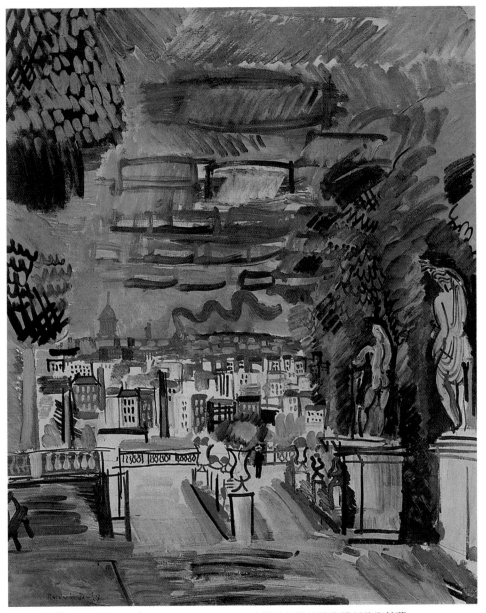

聖克爾公園　1924年　油畫畫布　72.5×60cm　法國格倫諾柏繪畫雕刻美術館藏
摩洛哥　1925年　水彩畫畫紙　49.5×63cm　巴黎私人藏（左頁圖）

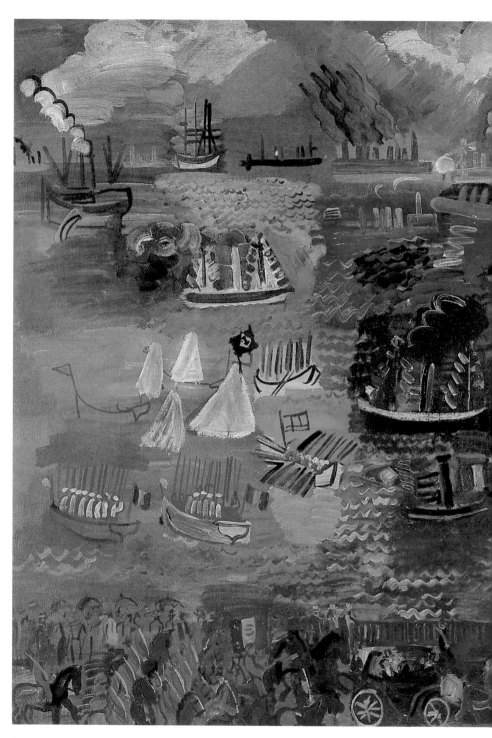

勒阿弗爾的航海慶典　1925年　油畫畫布
88×98cm　巴黎市立美術館藏

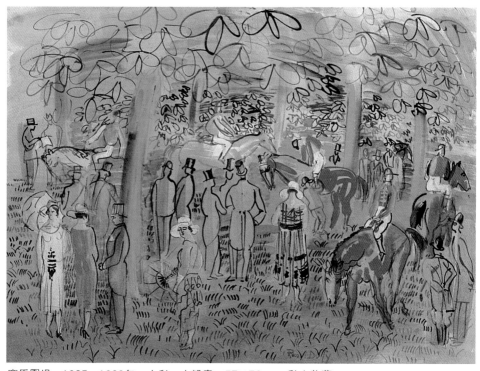

賽馬圍場　1925～1928年　水彩、水粉畫　57×76cm　私人收藏

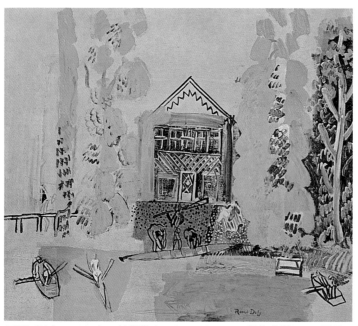

馬尼河泛舟　1925年　油畫畫布　60×72.5cm　紐約魯斯・S・賈貝・朱尼爾夫人藏

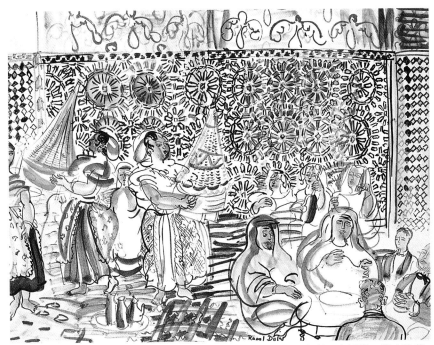

馬拉喀什的帕夏餐館中的古斯古斯（北非名菜） 1926年 水彩、水粉畫 私人收藏

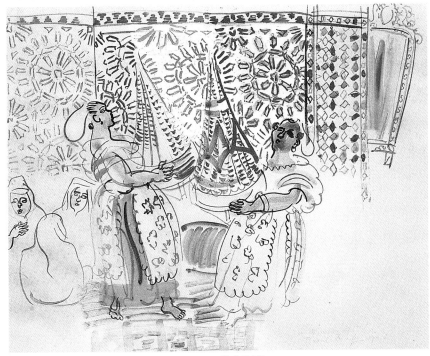

巴斯第拉 1926年 水粉畫 47×59cm 私人收藏

勒阿弗爾港口的船　1926年　油畫畫布　97×116cm　紐約巴斯畫廊藏

　　龐大而佔據整個構圖的人體也是此時期畫作的特色，一
九〇八年作品〈杜菲夫人〉，也就是衆所周知的〈穿粉紅色衣　圖見36頁
服的夫人〉，有塞尚人體畫中的厚重與變形，一九一二年他
又畫了同樣的一張人物，手的姿勢更加扭曲。裝飾性風味及
黑色鈎線是受到高更的影響，像逗點般的圓形筆觸就可能來
自梵谷自畫像的啓示。
　　在塞尚鍾愛的畫題中，「浴者」是杜菲傾全力詮釋的，
他用水彩、油畫、雕刻、陶瓷、掛氈不斷重覆表達，那也是

驕傲的鬥士　1926年　油畫畫布　53.5×65cm　紐約巴斯畫廊藏

圖見46．47頁

他練習結合風景（大自然）與人物的研究。一九一四年的
〈大浴者〉是代表作品，龐大的浴者被置於杜菲度過童年的聖
安德魯斯海邊，面對觀者，彎著腿。海以連續的幾何色塊向
外延伸，與垂直構圖的山峯、懸崖、屋宇相交。浴者臉上有
稜有角的輪廓及細長眼睛，讓人想起非洲的面具；而其龐大
的身軀又叫人想起中世紀的教堂的彩繪玻璃。

　　事實上，當初的接近塞尚並未使杜菲的作品引發太多的
「應用」與「改變」，他保留了塞尚畫作的結構原則，例如

艾斯杜勒風景　1926年
油畫裡布　46×55cm
紐約巴斯畫廊藏

尼斯的天使小海灣
1926年　油畫畫布
61.5×74cm　私人收藏
（下圖）

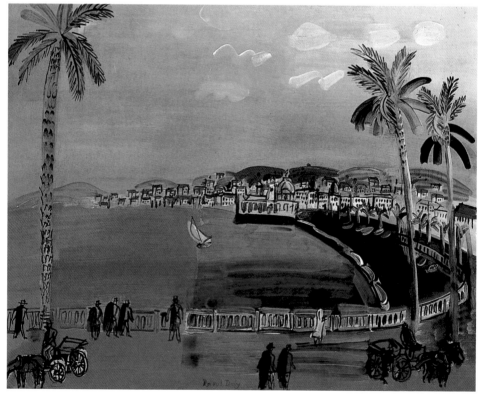

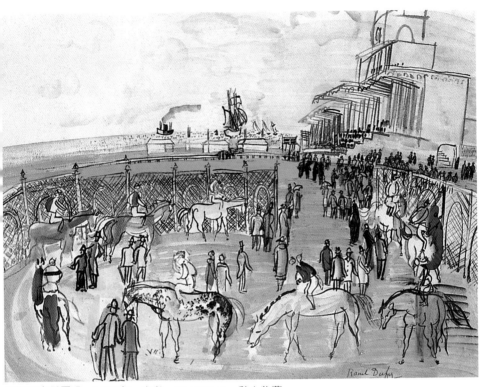

尼斯的賽馬圍場　1927年　水彩　48×63cm　私人收藏

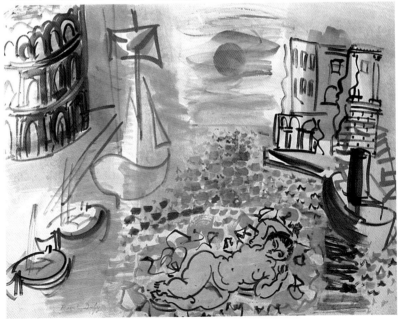

維納斯的誕生
1927～1930年
水彩畫畫紙
50×65cm
巴塞爾貝勒
畫廊藏

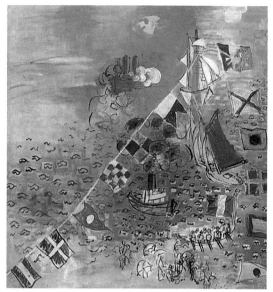
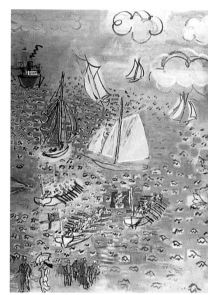

威爾醫生家中餐廳的壁畫設計三張　1927～1933年　油畫畫布　高200cm

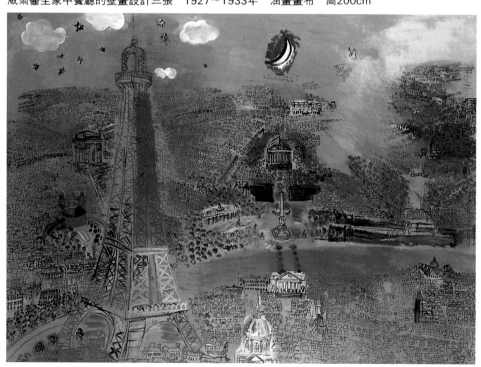

威爾醫生家中餐廳的壁畫設計　1927～1933年　油畫畫布　私人收藏
〈從巴黎到聖安德魯斯及海邊之遊〉，威爾醫生家中餐廳設計的模型　私人收藏　（右頁圖）

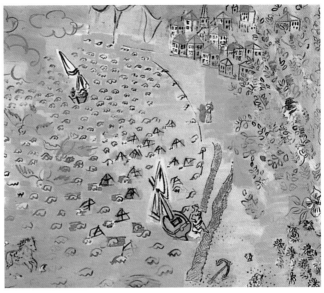

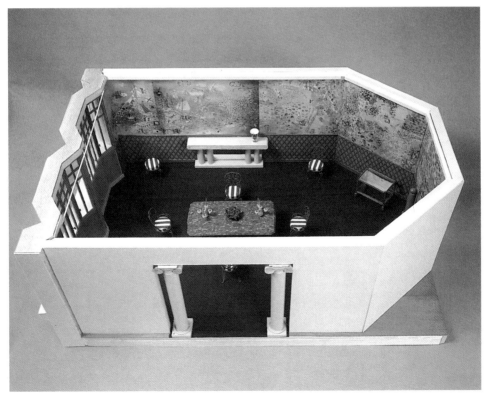

輕快的帆船　1928年　油畫畫布　277×312cm　私人收藏（為威斯威勒爾在安提培斯的 別墅所作之壁畫）（上圖）
方尖形的碑　1928年　油畫畫布　227×171cm　私人收藏（為威斯威勒爾在安提培斯的別墅所作之壁畫）（右頁圖）

質感與量塊感，以及用色塊表現實體。因為杜菲從不受任何繪畫形式或理論的約束，而且願意嘗試表現任何自己所喜歡的繪畫形式。對他而言，所有的一切都是一種進展的過程，所以他沒有因為塞尚而變成立體派，相反的，他的畫作走向較柔軟的形式及更活潑的色調。

　　在現代藝術潮流中，獨樹一幟的杜菲並不是獨立作業者，他瞭解所有的前衛藝術，覺得自己是其中的一分子，只是還有好多試驗仍然等待著他去完成。

71

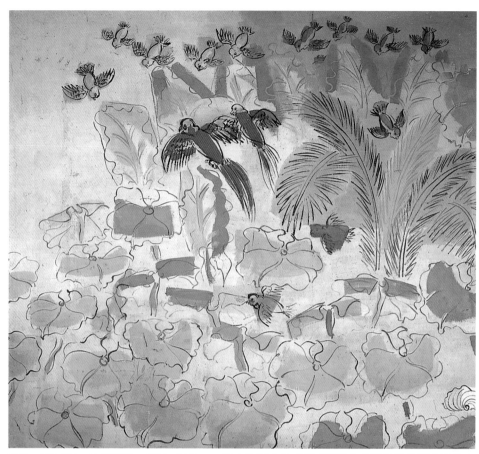

鸚鵡 1928年 油畫畫布 277×312cm 私人收藏（爲威斯威勒爾在安提培斯的別墅所 作之壁畫）
〈鸚鵡〉局部 （右頁圖）

木刻版畫插圖

　　一九〇八年起的塞尚效應，替杜菲帶來了事業上的問題，他被畫商經紀柏納放棄，貝斯·威爾又發現沒有人再買杜菲的畫而極力慫恿他再回到野獸派，杜菲並未被説服，決心選擇自己所要行走的路。

　　當一九〇六年秋季沙龍爲高更舉行回顧展時，就深深吸引了杜菲，他熟練的原始藝術與裝飾風味，驚人有力的木雕

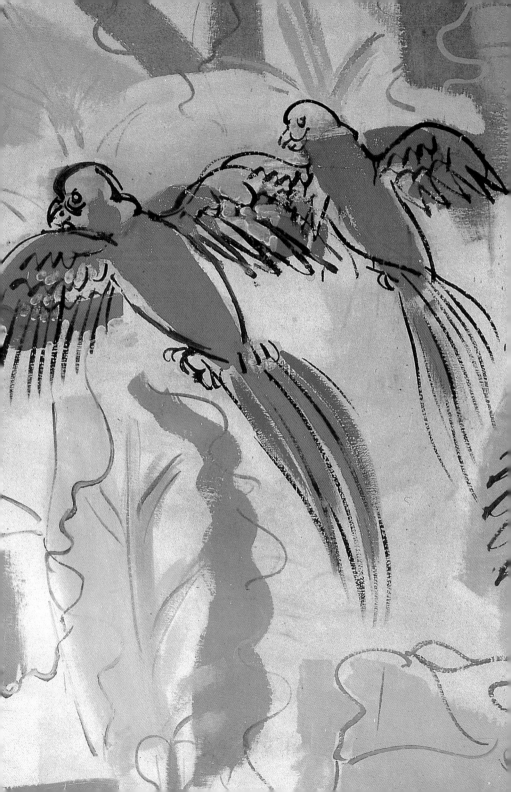

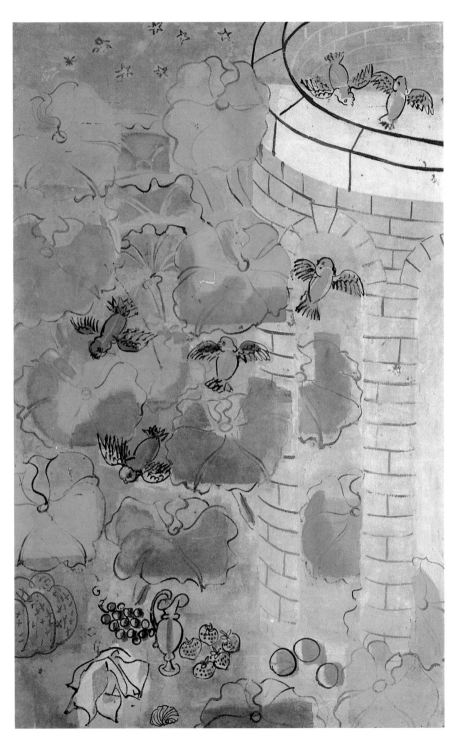

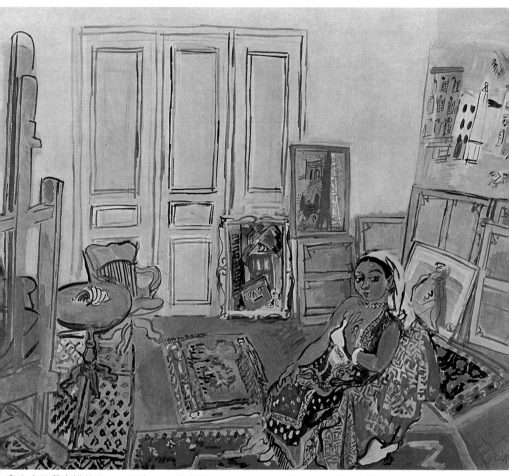

畫室中的印度模特兒　1928年　油畫畫布　81×100cm　巴黎A.D.摩迪安藏
城堡外牆　1928年　油畫畫布　私人收藏（為威斯威勒爾在安提培斯的別墅所作之壁畫）
（左頁圖）

作品，黑白對比的木刻版畫及陶瓷作品，都帶給杜菲不少的
啓示。

　　十九世紀末期，歐洲開始吹起振興裝飾藝術的運動，這
股風潮從法國開始吹起，在布魯塞爾、英國、慕尼黑等地逐
漸開展，正好被在一九○九年與佛利埃斯同遊慕尼黑的杜菲
趕上。

　　引發杜菲木版創作的另一個誘因則是他的朋友佛南・佛
拉瑞。「一九○七年，我曾經為詩人朋友佛南・佛拉瑞的作

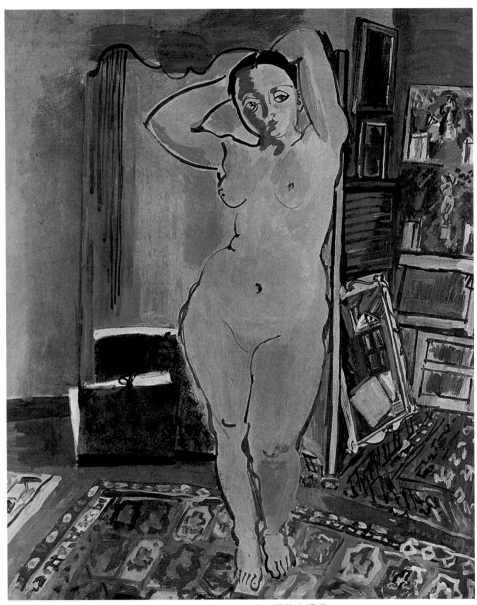

裸女　1928年　油畫畫布　62×52cm　好萊塢山姆・賈菲夫婦藏

品《廉價品》作了幾幅小小的肖像畫木版雕刻，不過當時沒有
出版社願意接受出版。」「我天性愛看書，佛南・佛拉瑞讓
我知道我喜歡書的原因，以及文學作品對我和我的藝術作品

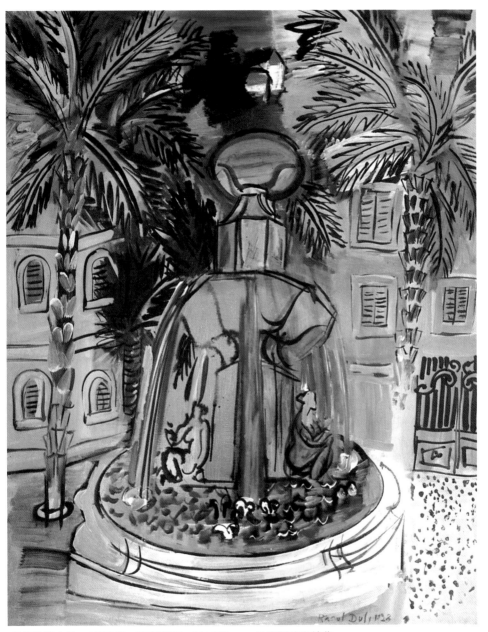

伊埃的噴水池　1928年　油畫畫布　81×65cm　巴塞爾美術館藏

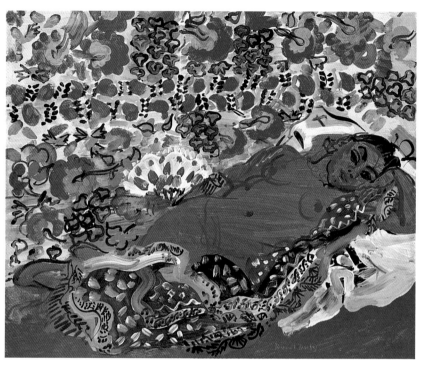

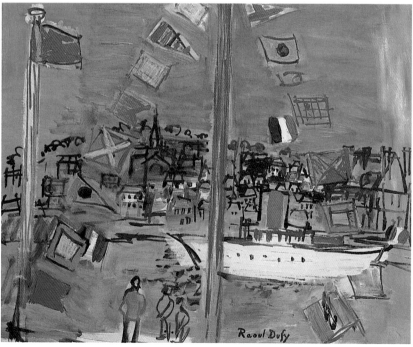

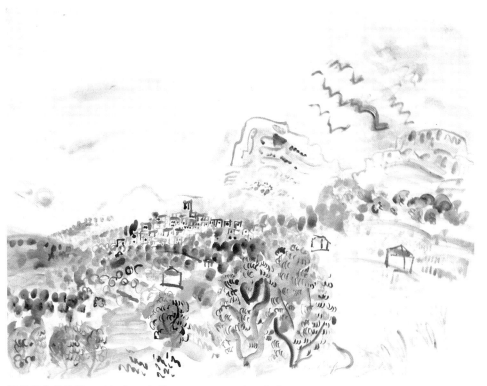

聖喬安內的風景　1929年　水彩　49×63cm　私人收藏
印度女郎　1928年　油畫畫布　46×55cm　國立巴黎現代美術館藏（左頁上圖）
杜維的港口　1928年　油畫畫布　45×37cm　私人收藏（左頁下圖）

是如何重要。」一九〇七到一九一一年的四年間，杜菲練習
這種屬於中世紀的技巧，他從傳統的雕法上延伸，在木板上
用刀穿透紋理做浮雕，再次膠彩顯現，就像十五世紀的木刻
版畫，以黑白對比而作的陽刻與陰刻。

　　他在慕尼黑待到一九一〇年，很少畫畫，卻對德國表現
派畫家的木刻版畫大感興趣。回到法國後，就作了四塊和任

圖見 210-212 頁

何文字沒有關係的木刻版畫：〈舞蹈〉、〈愛情〉、〈捕魚〉及
〈打獵〉。在事先，杜菲作了大量的習作，事實上，他對所有
的作品都是如此用心與謹慎。我們看到他用墨水拓出的習作

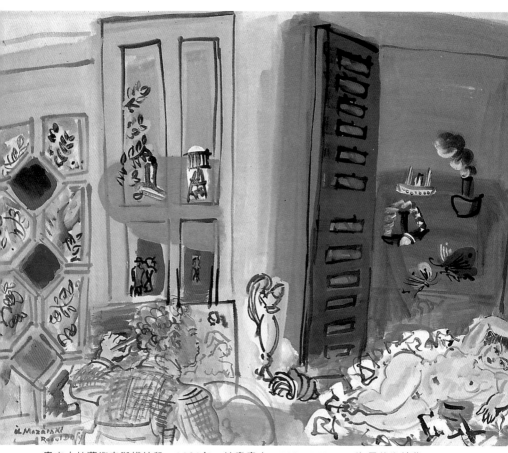

畫室中的藝術家與模特兒　1929年　油畫畫布　130×165cm　海牙美術館藏

中，有藝術家自由而靈巧的各種嘗試，以求規畫出構圖中的
主要線條、明暗結構及人物位置。四幅版畫均以平衡的濃密
黑色和明亮白色建構出空間感，以層次排列取代透視法，人
物面對觀者，以浮雕凸現，放在裝飾性意味濃厚的雛菊、鬱
金香、白頭翁等植物中，形式單純化，黑白對比清楚，傳達
出的主題是歡樂，也是豐富。

　　幾個月後，杜菲與詩人阿波里奈爾合作，替他的作品
《動物寓言》作木刻版畫插圖。經過不斷的意見溝通，整本插

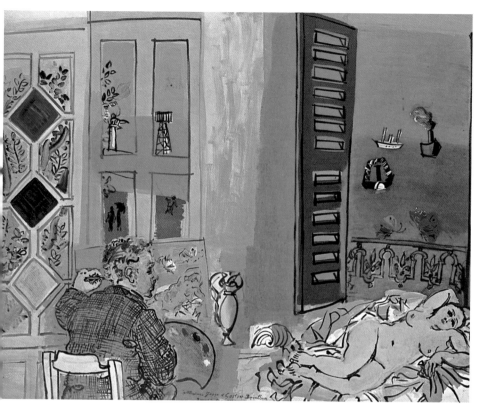

畫室中的藝術家與模特兒　1929年　油畫畫布　130×165cm　巴黎珍杜貝維藏

圖共有三十張，其中二十六張以動物為表現內容，佔據三分之二版面，下面是四行詩的正方形版畫；以及四張全頁，把詩作放在對頁，歐菲斯（希臘神，傳說琴聲可感動木、石、動物）的肖像版畫。

　　一九一〇年的獨立沙龍展中，阿波里奈爾強調了杜菲木刻版畫的原始風味，其實那更是一種「光的語言」，他利用中世紀木刻以平行、交錯、深淺線條以及黑邊表現陰影的方法來表現光，由於陰影必須沿著物體的邊緣，於是白色藉由黑色凸現出光的空間感，光就產生在物體的中間。而所有物體中間的光又形成圖版整體的平衡與風格，但是，每一件物

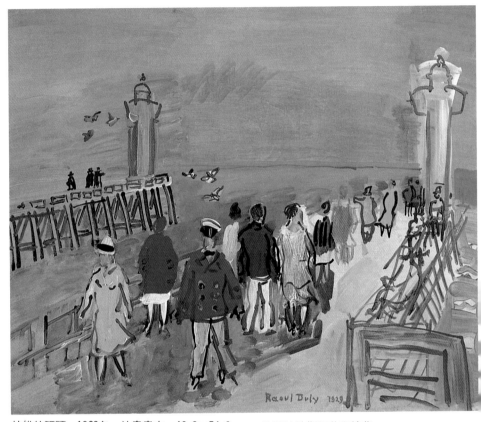

杜維的碼頭　1929年　油畫畫布　46.3×54.9cm　法國格拉斯柯美術館藏

體的光並非一致，光源都是特別而獨立的。此外，杜菲的每
一張插圖都是充分了解阿波里奈爾詩作後的結果，動物均予
以擬人化，也是詩人夢想駕馭的象徵，牠展開雙翅，凸出在
背景的山、河流及岸邊植物間，有些線條又深又長，有些則
較細密，又飾以蔓草紋，而一大片發光小點散開的披風，使
飛馬的形像更加生動。〈孔雀〉中，鳥拖著長尾巴，堂皇的展
開如扇，優雅的脖子和頭部有相對延伸的黑色三角形。黑白
對比在這裡變成了色彩的效果，裝飾性意味十分濃厚，而白

圖見214頁

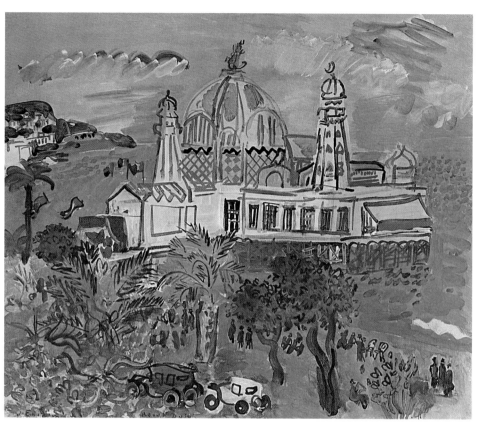

尼斯的賭場　1929年　油畫畫布　50×61cm　紐約彼得‧Ａ‧雷貝夫婦藏

　色的迴廊與植物圖案在孔雀的兩邊成框架。

　　杜菲的原創能力在這套木刻版畫中得以完全發揮，也替
傳統木刻帶入了新技巧與新風格。詩人與藝術家也成功合作
了二十世紀圖像藝術的一本巨著，可惜在一九一一年三月出
版時，人們多半只看到它的現代性而忽略了它的品質和重要
性。不過有個人，一位在裝飾藝術中的天才，他十分賞識杜
菲的才能，也把杜菲帶進另一個藝術領域，那就是保羅‧波
伊瑞。

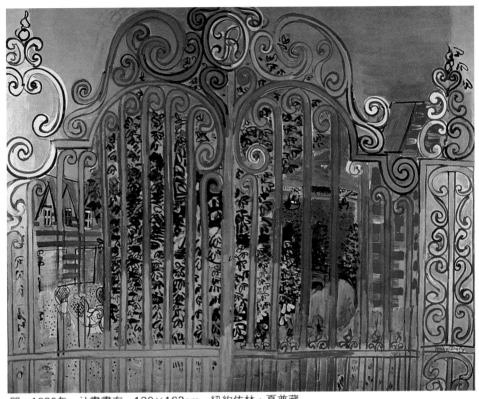

門　1930年　油畫畫布　130×162cm　紐約依林‧夏普藏

布料圖案設計

　　保羅‧波伊瑞是位業餘畫家，他收藏原始及現代藝術作品，和許多當代畫家均有往來，如：德朗、甫拉曼克、卡莫安、畢卡匹亞以及杜菲。當他委託杜菲設計些信紙、收據刊頭的小花飾時，立刻被其熟練的技巧，藝術的品味說服。保羅‧波伊瑞也是時裝界的大使，他領先揚棄女性的緊身束縛胸罩，把東方及法國裝飾風味帶入服飾。一九一○年底，他建議杜菲把木刻版畫的技巧帶到布料，杜菲欣然接受，不單只為了可靠的收入，主要似在他對任何能夠豐富其藝術的領域均有興趣嘗試，他也不會因為手上正在做的事而拒絕其

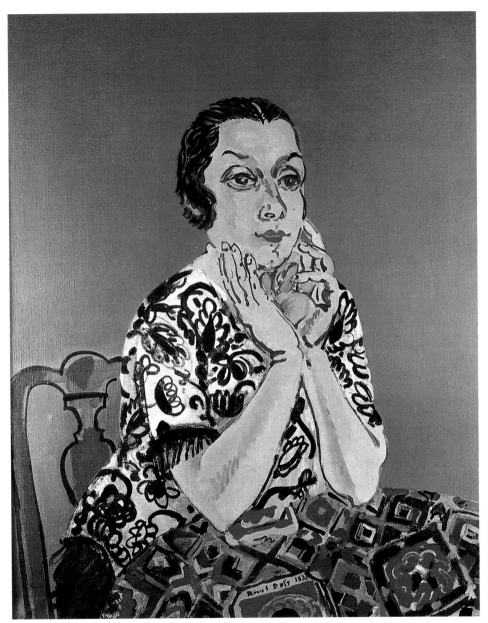

杜菲夫人畫像　1930年　油畫畫布　99×80cm　尼斯美術館藏

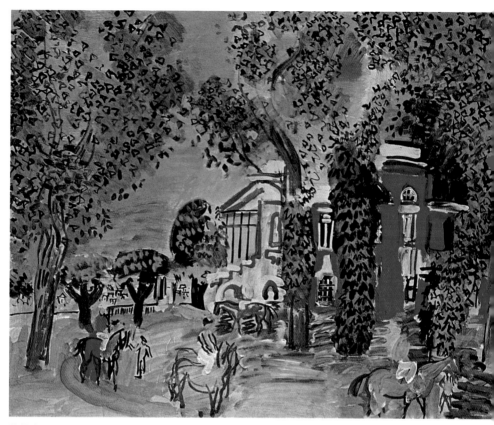

杜維賽馬場周圍風景　1930年　油畫畫布　54×130cm　國立巴黎現代美術館藏

他，所以他可以一面研究塞尚，一面爲阿波里奈爾作插圖，
一面又設計了第一塊布料。

　　杜菲與波伊瑞兩人決定設置工作室，利用二手布料，杜
菲和一位來自英國的化學家，一位對染料、蠟染、酸處理的
專家一起合作。杜菲作木刻圖樣設計，自己設計顏色，有時
自己動手染布，有時則在一旁盯著所有流程，因此學會了所
有細節，替布料的印染風格帶來新生命。工作室的成品原先
用在家具設計，後來也用在服裝設計上。掛牆（不是壁紙，
是一種簾幕，用來裝飾牆面。）一次只能生產一幅，中間部

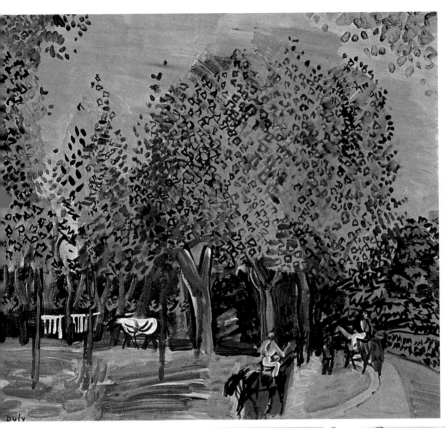

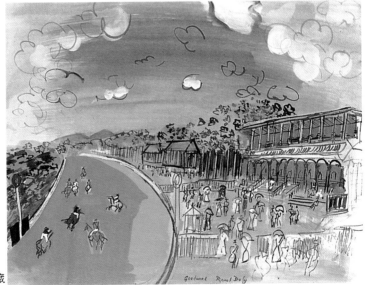

古特屋的賽馬
1935年
水彩、水粉畫
50×65cm　私人收藏

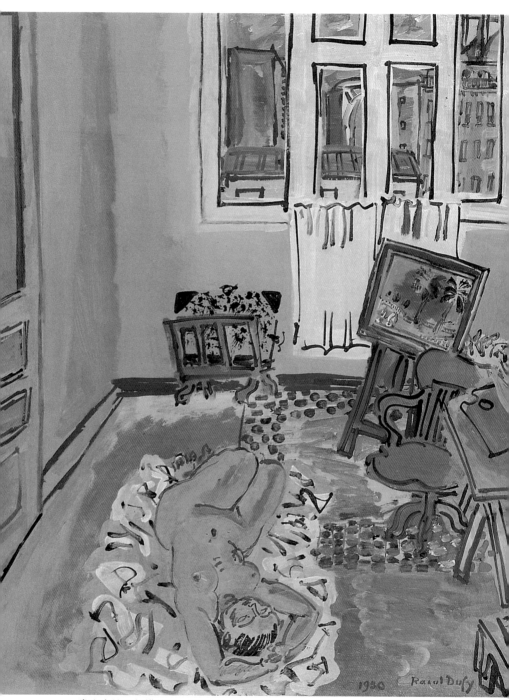

畫室中的兩個模特兒　1930年　油畫畫布　81×100cm　布魯塞爾私人藏

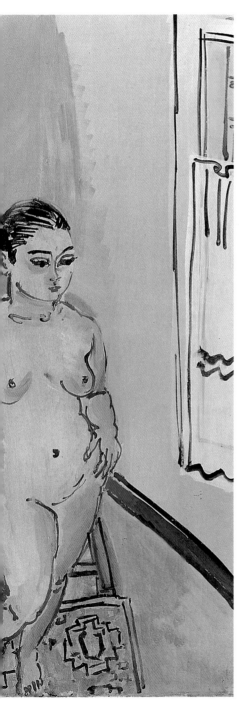

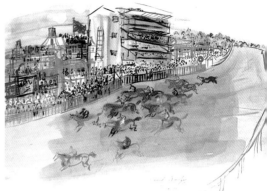

艾布森賽馬場　1930年　水彩畫　50×65cm
巴塞爾貝勒畫廊藏

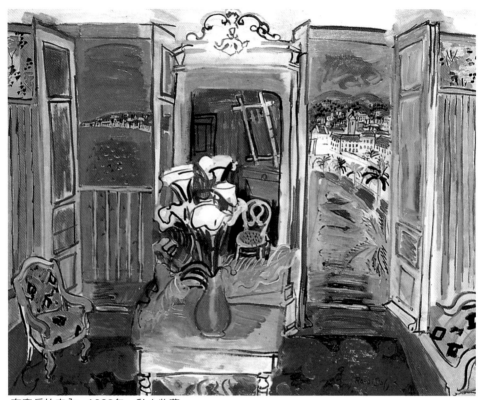

有窗戶的室內　1928年　私人收藏

分以手繪，只有紋飾及邊框是用一塊圖版複印，結合了印染及繪畫藝術。

　　〈牧人〉完成於一九一○年，尺寸很小，只有一個邊，而非四邊黑框，田園色彩濃厚，也是杜菲的第一件掛牆作品。杜菲的風格仍在黑白清楚的對比，有限的色調，不注重物體的尺寸比例。

　　一九一一年，工作室在兩人的同意下結束，保羅・波伊瑞因為杜菲的設計而獲得更大的成功；杜菲則因短暫的合作建立了事業的跳板。兩人依然維持良好友誼，並且偶而合

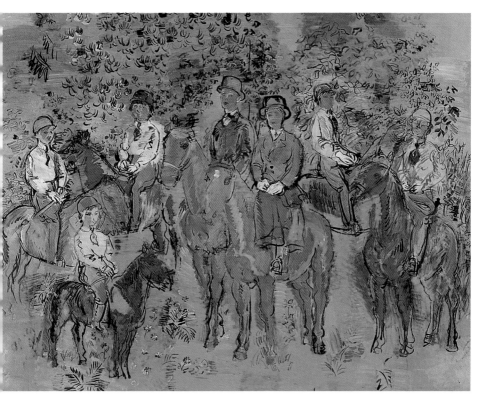

森林中的騎士　1931年　油畫畫布　21.3×26cm　國立巴黎現代美術館藏

作。

　　杜菲也為一些豪華宴會做設計，例如：一九一一年為
「一千零二夜」所設計的邀請卡，乃受到波斯纖細畫的靈
感，他以多色圖案式葉片搭配文字手稿；他也曾設計了一個
巨大遮蓋中庭的藍色雨篷，上面的波伊瑞畫像活像個鍍金、
大腹便便的菩薩，周圍襯以花冠。花的設計與邀請卡上相
同，也與一條向波伊瑞夫人表示尊敬的紀念性手帕相同。

　　一九二五年的工業設計博覽會，兩人再度合作，杜菲替
波伊瑞設計了十四張掛牆畫。他先在白紙上打稿，用燈箱按

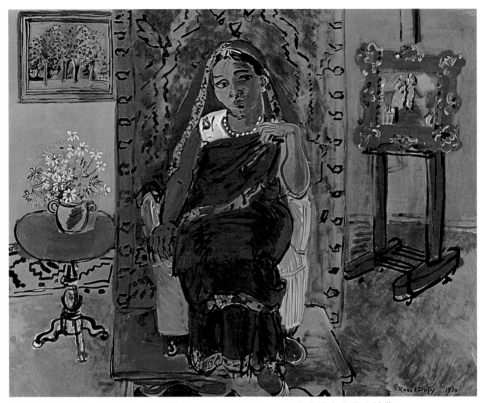

畫室中的模特兒　1930年　油畫畫布　80.5×99.5cm　哥本哈根皇家美術館藏
卡威的帆船　1930～1934年　油畫畫布　100×81cm　巴塞爾貝勒畫廊藏　（右頁上圖）
古特屋的賽馬　1930年　水彩畫　49.5×66cm　紐約艾布哈姆・L・賓斯特克夫婦藏（右頁下圖

尺寸比例放大到透明紙上，順著輪廓薄塗上墨，再用縫紉機
沾著透明紙上的墨線在布料上打孔，以粉筆再現布料上的圖
樣。杜菲的掛牆線條均簡單、生動而且流暢，完全沒有透視
法，藉顏色間的關係製造出空間感。而且他以爲即使人的側
身像也是一種活動的記錄，線條所記載的動作比人的外表形
體更加重要。

　一九一二年三月，杜菲和比安奇尼工廠簽約，替他的布
料圖案設計事業帶來成功的高峯。今天比安奇尼工廠的檔案

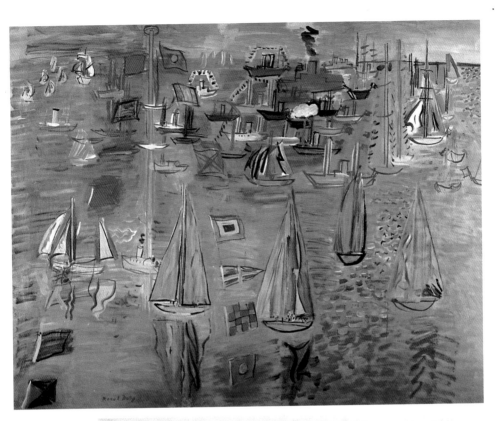

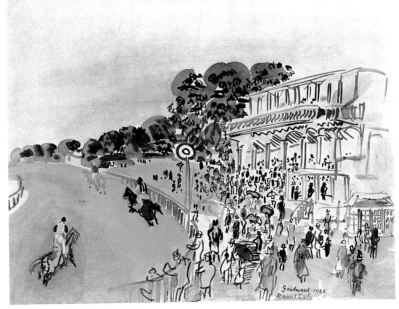

93

賽馬，皇家圍場　1930年
油畫畫布　54×130cm
私人收藏（右圖）

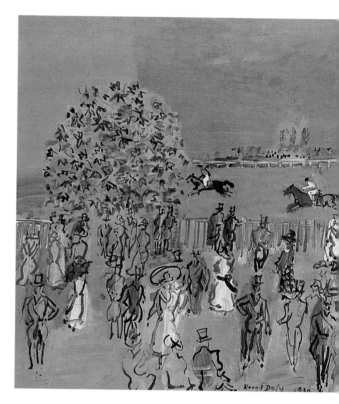

杜維的賽馬　1933年
水彩畫　50.5×66cm
私人收藏　（下圖）

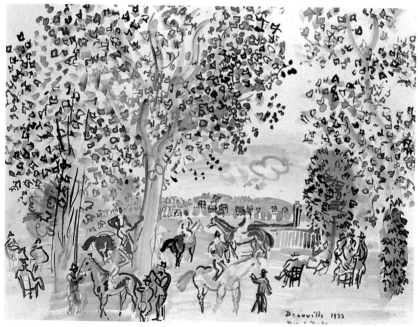

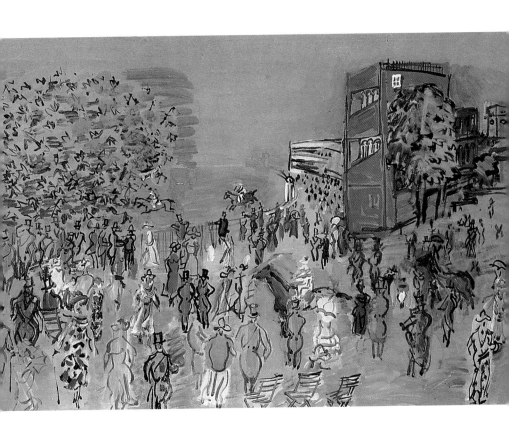

中仍有杜菲設計的速寫原稿,其中不乏多次重繪者,證明他
工作的力求完美。

　　花是自然的色彩,花也是杜菲設計的主題,野獸派時期
純色及蔓草紋的應用,讓花在他的筆下,變得更加明亮、輕
快,彷彿能在空間移動而使人得嗅芬芳,尤其是玫瑰,還有
蓮花、白星芋、紫菀、孤挺花及大把的罌粟、矢車菊和雛菊
等。由於對異國風味的喜好,他的設計圖中也包括了象、老
虎、美洲豹、蝴蝶,特別是象,總有蓮花相隨,或兩兩相
對,裝飾在大塊絲巾的四周,或和熱帶鳥鸚鵡出現在同一構
圖上,鸚鵡多彩的羽毛在紅綠互補色及鮮明黃色下,炫目而

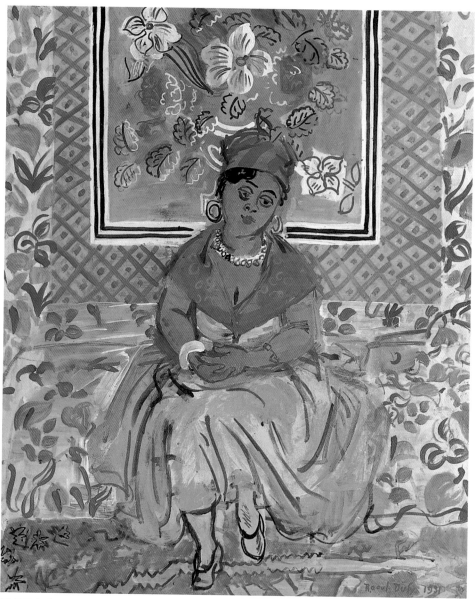

馬提尼克島人　1931年　油畫畫布　73×60cm　私人收藏

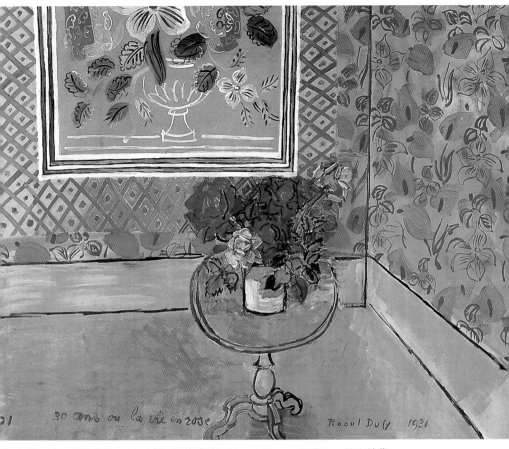

三十歲，或玫瑰的生命　1931年　油畫畫布　98×128cm　巴黎市立美術館藏

又充滿裝飾意味。海、巴黎也是杜菲喜歡設計的主題，有時也有抽象意味及幾何構圖，他說：「沒有別物像布料的設計那樣，可以證明色彩和線條在視覺現象上所帶給我們的享受……」。

　　一九一五年三月八日，杜菲因第一次世界大戰而入伍，他每天五點一定到自己在巴黎蒙馬特區吉爾曼街五號的畫室，為比安奇尼工廠做設計稿，而且每個星期三將設計作品送到工廠，直到一九一七年一月十七日退伍，從不間斷。這

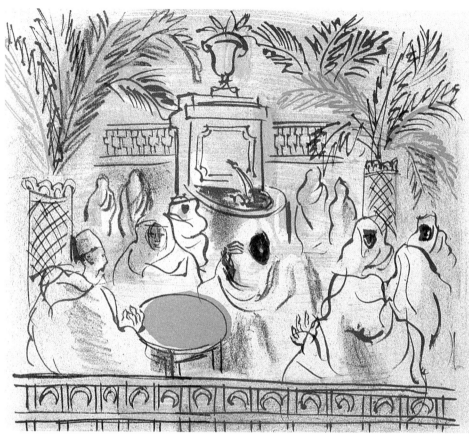

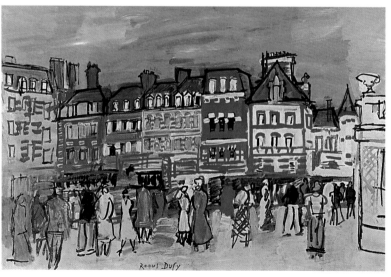

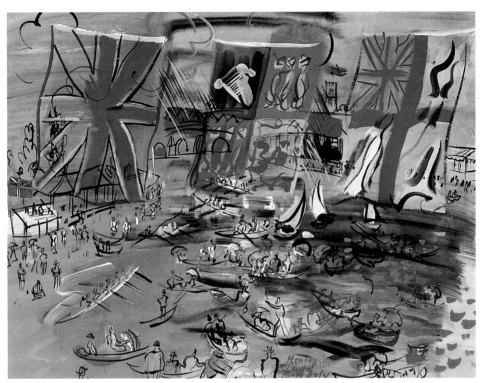

亨利國際賽船大會（自1839年起每年在英國舉行）　1933年　水粉畫　49.5×65.5cm　私人收藏
為阿勒峰斯多碟的《達哈斯共的自大狂》所作的版畫　（左頁上圖）
杜維的房屋　1933年　油畫畫布　50×73cm　巴黎市立現代美術館藏　（左頁下圖）

圖見 215 頁期間他也畫些與政治有關的作品，一九一五年發表的〈聯軍同盟〉，共有十張木刻版畫。一九一六年的圖版，以上下一分為二的形式，共刻了十位穿著法國軍服的軍人，分別以法文、俄文寫出其姓名，穿砲兵制服的臉是阿波里奈爾，穿步兵制服的臉則是杜菲自己。

　　布料圖案設計的困難在於不同的布質需要不同的設計，不但設計家要投入大量精力，親身實習染印過程，更需要專

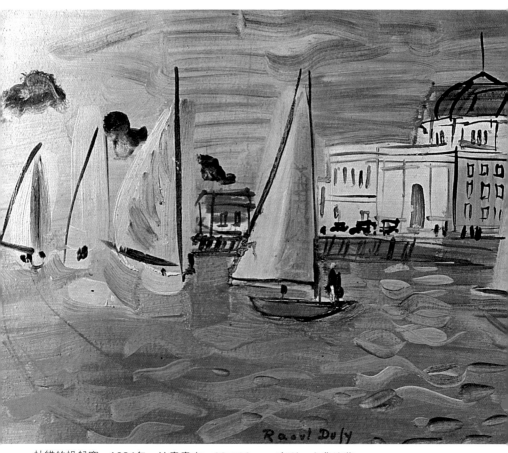

杜維的帆船賽　1934年　油畫畫布　33×82cm　亨利・卡費埃藏

業人士的合作。一九三〇年到三三年間，杜菲與美國紐約的
奧羅的加工廠合作時，就因爲沒有好的專業技術人員配合，
原本明亮的水彩及膠彩設計，印出來就平凡無比。

　　一九二八年，杜菲決定和比安奇尼工廠終止合約，在長
期和紡織業合作後，他覺得自己應該重新回到繪畫的路上，
同時向其他藝術領域繼續發展。

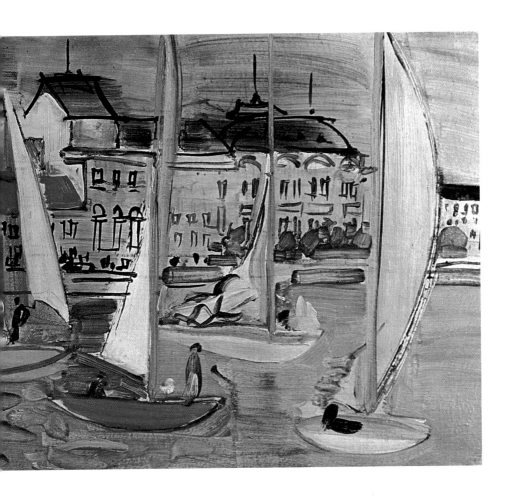

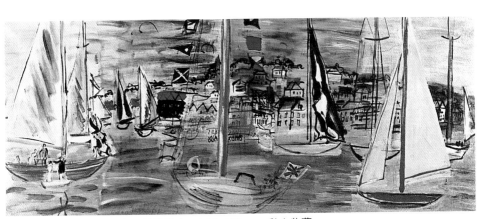

英國考斯的船賽　1935年　油畫畫布　110×46cm　私人收藏

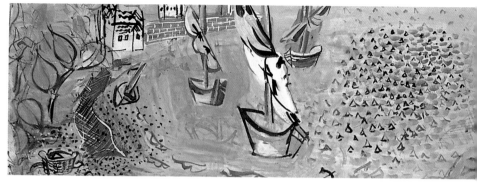

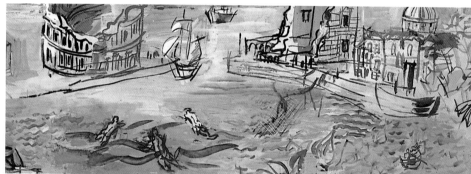

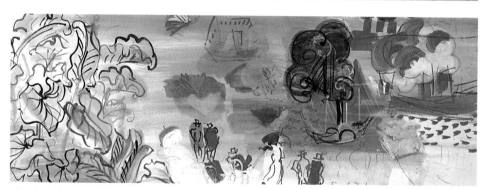

諾曼第小郵輪的游泳池設計（六張） 1935年 水彩畫 66×25cm 私人收藏

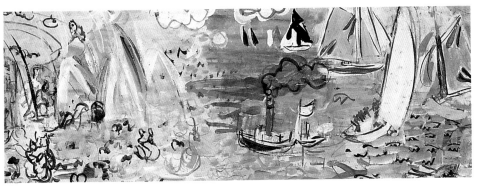

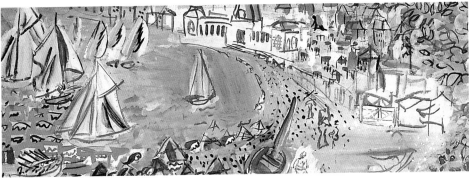

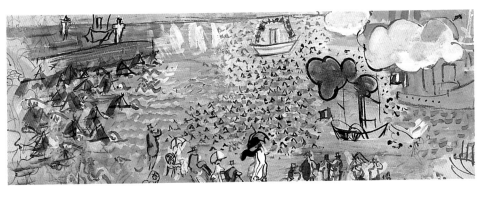

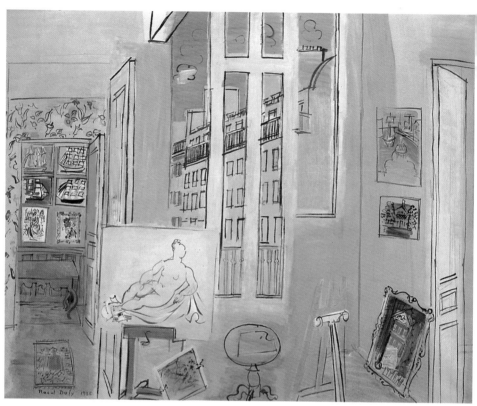

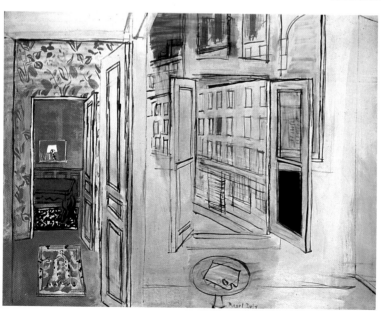

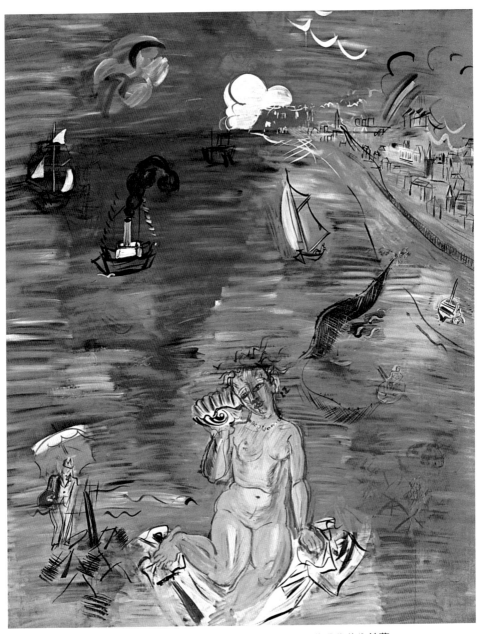

安菲特瑞　1935～1953年　油畫畫布　240×190cm　國立巴黎現代美術館藏
居勒馬街上的畫室　1935年　油畫畫布　119×147.5cm　華盛頓菲利普藏　（左頁上圖）
居勒馬街上的畫室　1935～1952年　油畫畫布　89×116cm　巴黎私人藏　（左頁下圖）

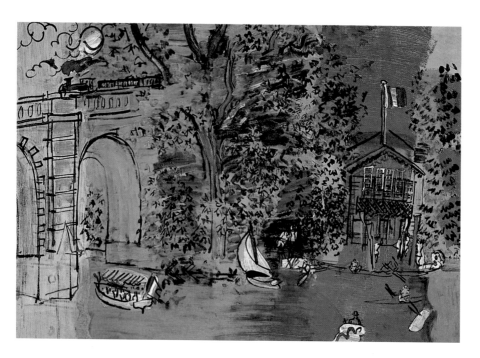

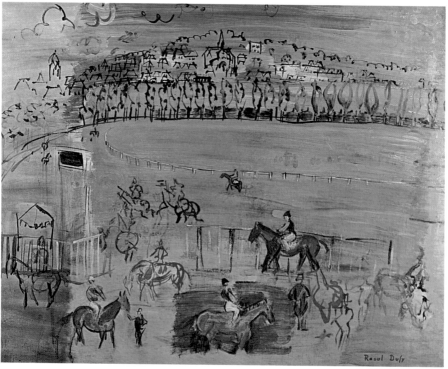

Raoul Dufy

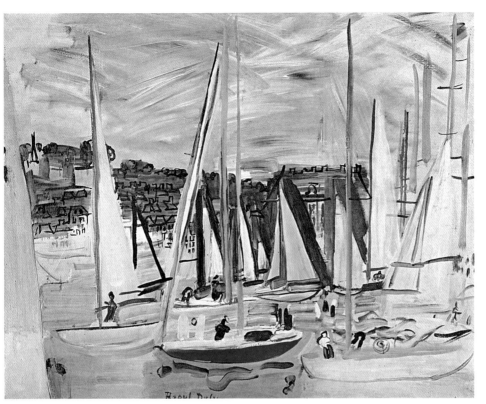

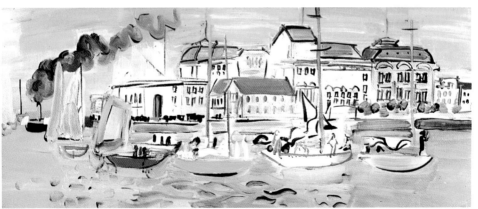

杜維港　1935年　油畫畫布　65×81cm　日內瓦羅貝爾・諾曼藏（上圖）
杜維的船　1936年　油畫畫布　81×38cm　蘇黎世畢勒藏（下圖）
（左頁上圖）
諾根，粉紅色橋與鐵路　1935～1936年　油畫畫布　73×100cm　法國勒阿弗爾美術館藏
杜維的賽馬場　1935～1950年　油畫畫布　75×81.5cm　亨利・卡費埃藏（左頁下圖）

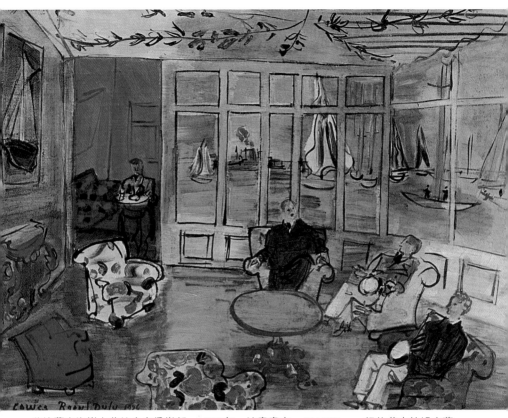

英格蘭南海岸卡茲的皇家俱樂部　1936年　油畫畫布　47×65cm　紐約艾布拉姆家藏

舞台設計

　　由於阿波里奈爾的關係，杜菲雖未參與當時的抽象藝術，卻獲得一些前衛性藝術雜誌人士的支持，並與他們關係良好。一九一八年，一位雜誌主編介紹他認識了傑恩‧柯克弟而使杜菲跨進了另一個全新的領域——舞台設計。

　　一九一九年，他首次獲得機會一展才能，爲柯克弟編寫的舞台劇「屋頂上的牛」設計布景、服裝及面具。故事發生圖見51頁

飲水者的墮落，《我的酒醫生》插圖　1936　水彩、水粉畫

在被禁止喝酒的酒吧內，有拳擊手、黑人侏儒、高貴婦人、
紅髮女郎及作家，大家喝酒、作樂，然後警察來了，酒吧立
刻變成喝牛奶的地方，飲客們在田園的布景前喝牛奶，酒保
拿下警察的頭，紅髮女郎和警察的頭共舞，最後大夥散去，
酒保和復活的警察及一張大帳單一起出現。杜菲用張水彩草
圖顯示出酒吧內景布置，右手邊有幾何圖形裝飾的酒吧，後

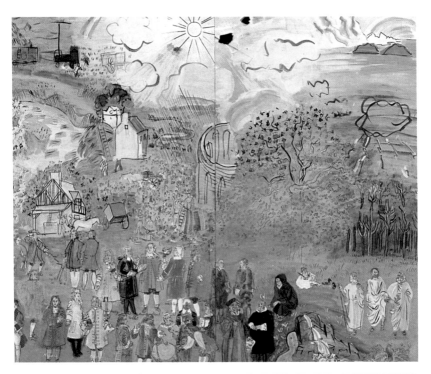

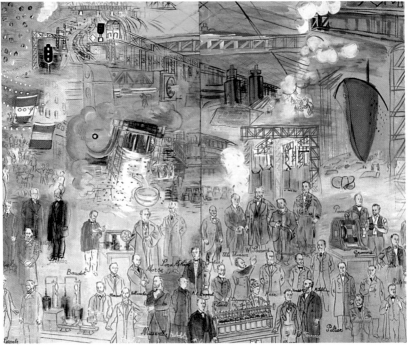

電的世界（四張）　1936～1937年　水彩畫　90×125cm　國立巴黎現代美術館藏

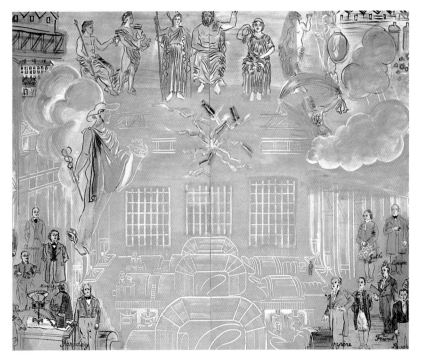

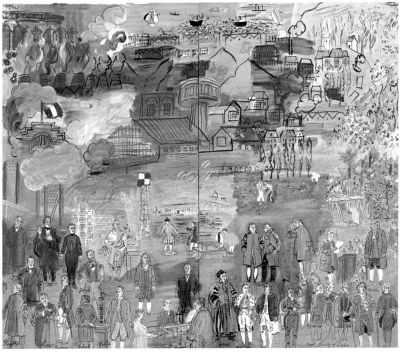

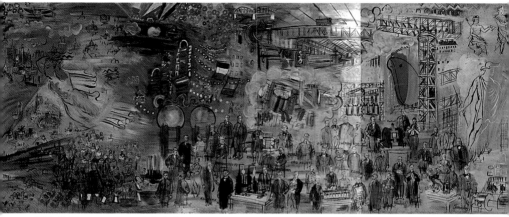

電的世界　1937年　油畫畫布　100×600cm　巴黎市立美術館藏

面有伸著手的酒保，酒櫃中有各式酒瓶及摺成三角形的餐
巾；左邊有大塊紅色垂幕和黃色屏風形成對比；前景有小紅
桌，躺椅上有翹腿舒適躺著的飲客。此戲推出後，在巴黎造
成大轟動，杜菲也繼續投身於舞台設計工作。

　　一九二二年，單幕芭蕾舞劇「虛度光陰」曾讓杜菲有機
會把他的出生地諾曼第風光搬上舞台；一九三三年的芭蕾舞
劇「棕櫚海岸」，杜菲又將舞台變成一面由上望下看的窗
子，窗外的海一望無際，杜菲豐富的想像力也在其中得以任
意奔馳。中央大貝殼的圓邊與螺旋紋與沙上各種奇異貝殼對
映，大小尺寸全憑主觀；泡沫般的海浪中有海馬及各類海中
動物。顏色是屬於野獸派的想像色彩，白色大貝殼襯托出以
紅和藍爲主色的天空與海洋。杜菲也爲台上的演員、舞蹈者
作了無數服裝設計，有些是水彩畫，有些是鋼筆或鉛筆速
寫，而且加上手寫的註釋。杜菲的舞台設計工作一直持續到
他死前三年。一九五○年，當他在美國就醫時，還爲由吉
瑞・米勒重現紐約舞台的改編劇「錦上添花」作舞台設計。

圖見 163-166 頁

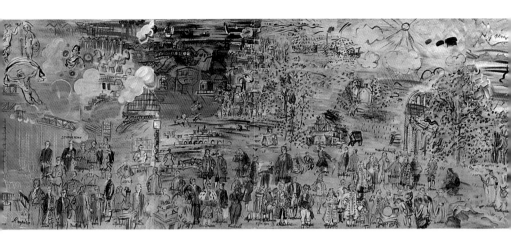

色彩——光線理論

從一九一九年起，杜菲就經常到普洛文斯，這個被中世紀建築物及橄欖樹包圍的城市，成為最吸引他的地方，法國南部的光線使他重新發現與調整畫面上的顏色，他說：「光是色彩的靈魂，沒有光，色彩就沒有生命。」讓色彩凌駕於物體的輪廓之上，是他自木刻版畫及布料設計得來的心得。所以他表示，經驗告訴我們，穿紅衣女孩沿橋而行時，顏色停留在我們視網膜上的時間遠比女孩的身影輪廓要長。這種理論使他能夠精確找出風景畫中的重點，保留了精簡的形式。「我將研究大自然外表的活潑特性，那些都不是一眼可以看出的，是在光線下慢慢表露的，一旦被發現，就會在特別的氣候、地區、環境下不斷重現。」

一九二〇年，他與柏漢姆——瓊尼畫廊簽約，並且展出個展，他已經發展出具有個人風格的作品。一九二二年，他到義大利旅行，然後是西西里島，為了尋求新的表達方式，

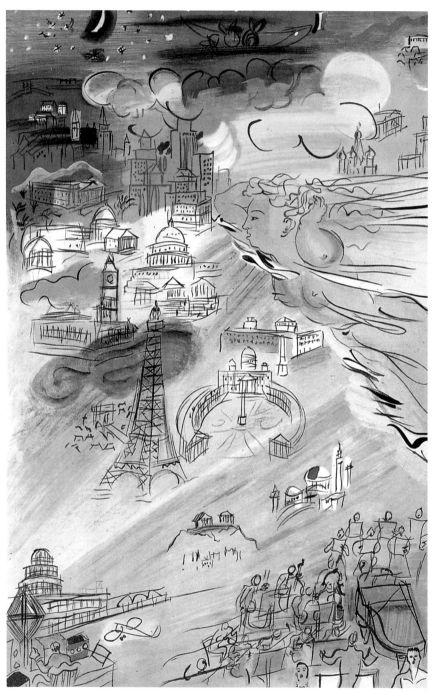

電的世界（十張） 1952～1953年 石版畫 101×63cm 私人收藏

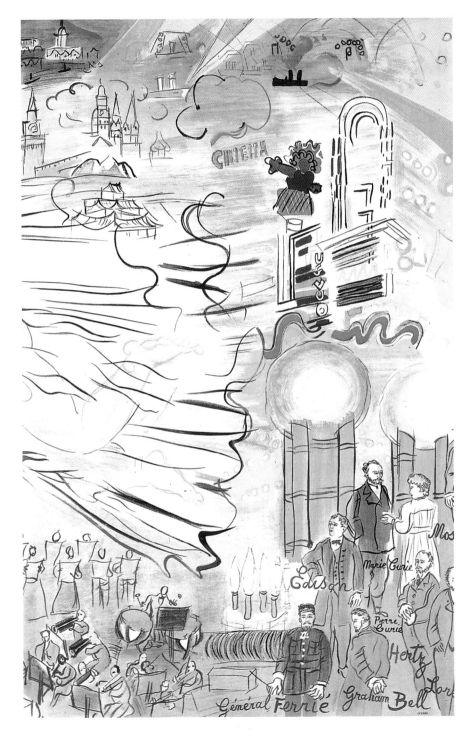

CINEMA

Mos

Marie Curie

Edison

Pierre Curie

Hertz

Général Ferrié Graham Bell

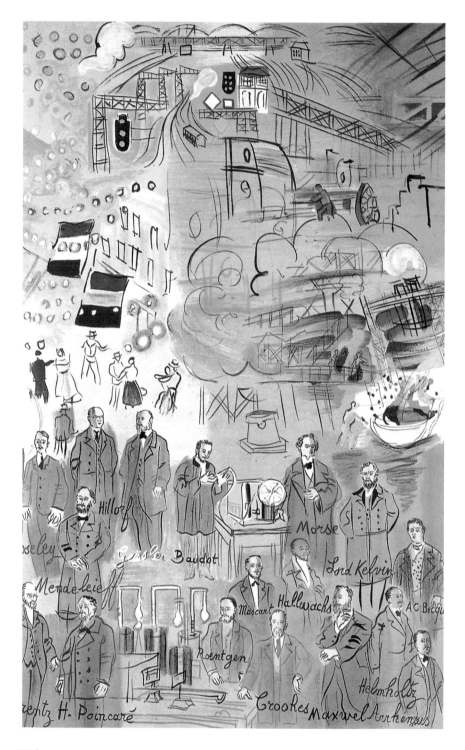

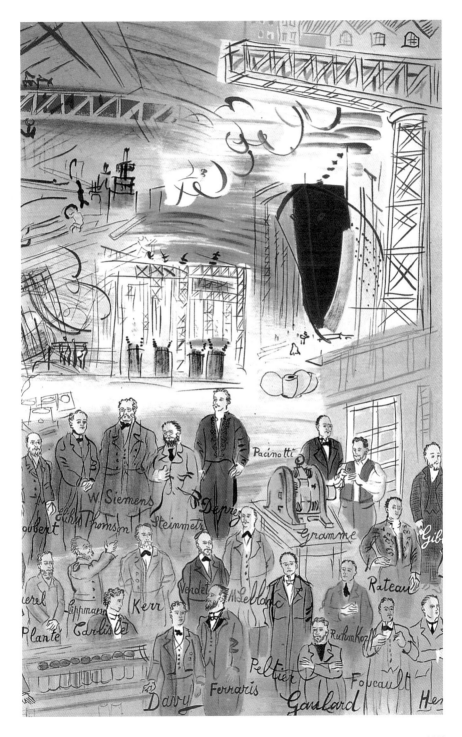

Pacinotti

W. Siemens

Deprez

Elihu Thomson

oubert

Steinmetz

Gramme

Gib

Rateau

uerel

Lippmann

Kerr

Vendel

MLeblanc

Planté

Carlisle

RuhmKozff

Darry

Ferraris

Peltier

Goulard

Foucault

He

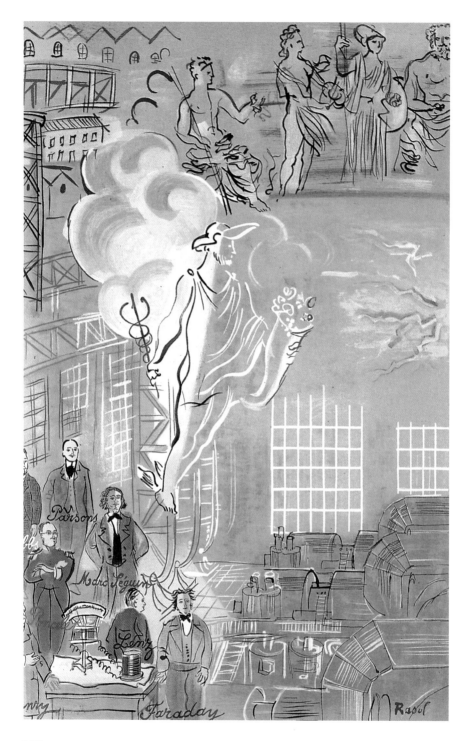

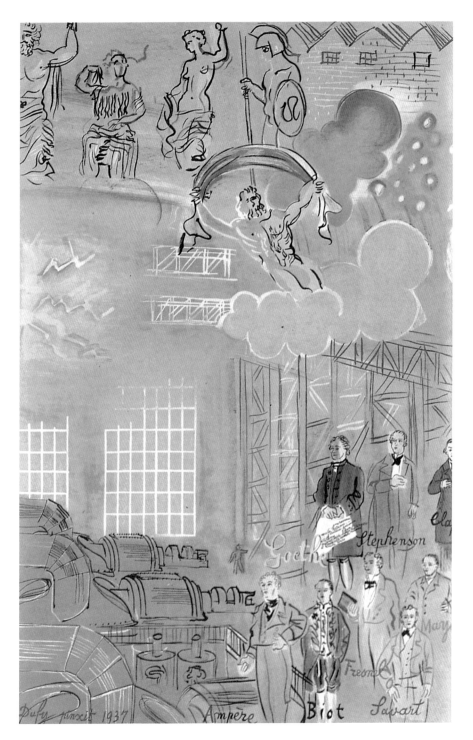

Pascal Stevin

Roger Bacon

Aristote

Thales de Milet

Léonard de Vinci Galilée

Archimède

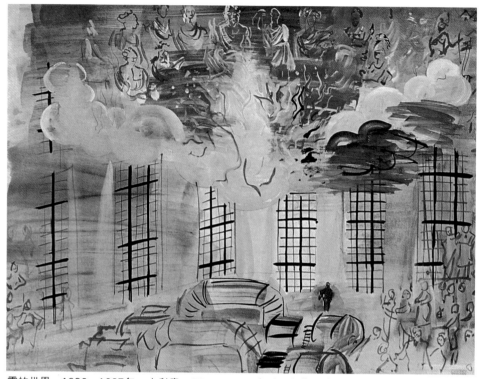

電的世界　1936～1937年　水彩畫　50×66cm　亨利・卡費埃藏
天空的習作　1937年　水彩畫畫紙　54.3×73.1cm　法國國立美術館總局藏（右頁下圖）

又到佛羅倫斯、羅馬及那不勒斯，不斷地到博物館內觀賞，
直到覺得消化不良。對杜菲而言，西西里島最迷人的地方就
在它的「光線」。杜菲圖形化了建築物，以簡單線條，展開
平行的濃重顏色，藍色與磚紅色被白色強調，建築物呈現出
調和的排列。石頭被光線愛撫，被海水孕育，在他筆下有了
新生命，回到法國後，他畫了大量的西西里風光。和自然打
交道似屬必須，那是爲了求證印象與實驗，畫室中的作品卻
不能代替寫生的作品；但是，經過多年的分析，有些東西如

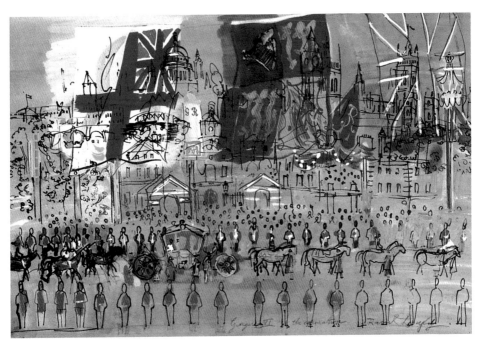

喬治六世加冕大典　1937年　水彩畫　44.8×64.8cm　私人收藏

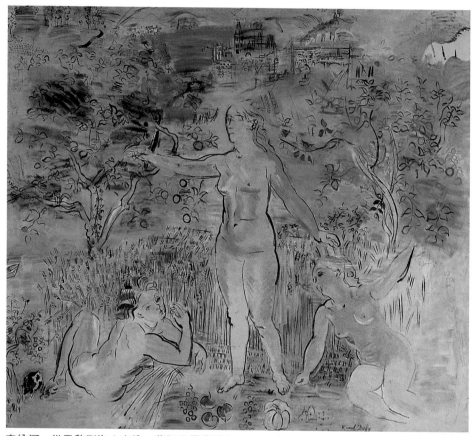

塞納河，從巴黎到海（塞納·華斯與馬荷妮）　1938年　水彩、水粉畫　350×400cm
魯昂美術館藏（爲夏洛特展覽館所作的第一幅壁畫）
塞納河，從巴黎到海（塞納·華斯與馬荷妮）　1938年　水彩、水粉畫　47×58cm
巴黎市立美術館藏（爲夏洛特展覽館所作的壁畫）（右頁上圖）
塞納河，從巴黎到海（塞納·華斯與馬荷妮）　1942年　水彩畫　16.5×24cm（右頁下圖）

光和色彩的現象，早已瞭然於胸，也不見得非要實地寫生，
不斷回頭比照才能創造出屬於藝術家自己的世界。
　　一九三四年，杜菲到阿爾及利亞旅行，對北非的景物並
不陌生的他，畫了四十張水彩及二十張單色畫。水彩是他最
喜歡的媒材之一，此時他的水彩作品多半運用粗筆，線條生
動絕少修改，色調清亮，彷彿經過細心考慮，彷彿又爲即興

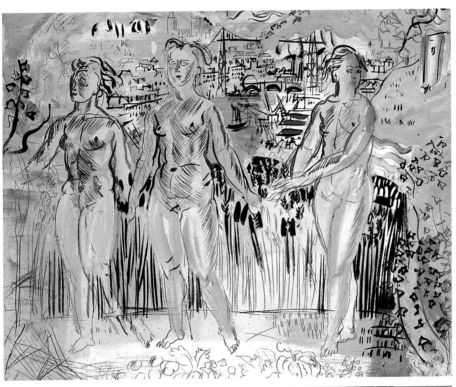

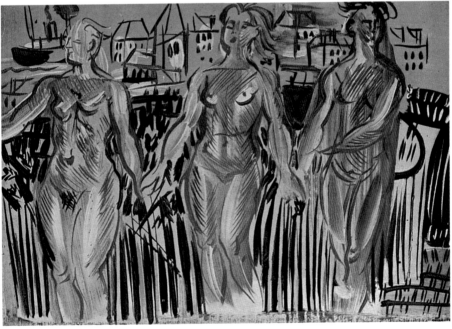

127

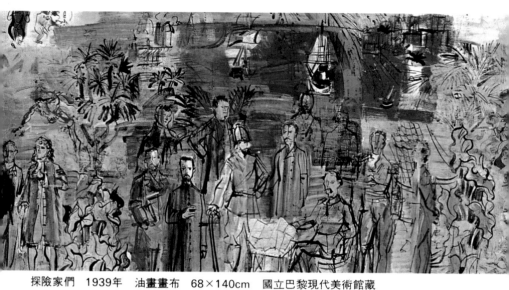

探險家們 1939年 油畫畫布 68×140cm 國立巴黎現代美術館藏
（爲賈登植物園中的猴屋所作的壁畫）
自畫像 1939年 水彩畫畫紙 33.6×24.6cm 南斯拉夫貝爾格勒美術館藏 （右頁圖）

作品，風格十分活潑。

　　另外，他爲尊敬的法國畫家洛蘭，做了一系列水彩及油
畫的「向畫家致敬」，杜菲以爲洛蘭以表現大自然詩情爲主
的新風格，無異肯定了視覺的主觀性、非傳統的空間觀念以
及對光的表達。反對單純摹寫大自然的杜菲，有了重組景物
的觀念，他創造一個現實不存在的地方，在全然古典勻稱的
構圖上，填入記憶中的景物，一個由藝術家自己合成的世
界。他認爲洛蘭作品中對光的詮釋也和自己相同。根據杜菲
的「色彩——光線理論」，色調的明暗度在光線下是相同
的，勝過色彩的本身；色彩捕捉住光線，是屬於整體性的，
每一個主體或每一組主體，都有自己的光線，接受相同的反
射及藝術家的決定安排。這也是塞尚的主張：「人必須模倣
太陽，把自己變成太陽。」杜菲解釋自己的作品是用色彩來
製造出光線，而非由光線來製造色彩；但藝術家可以給任何

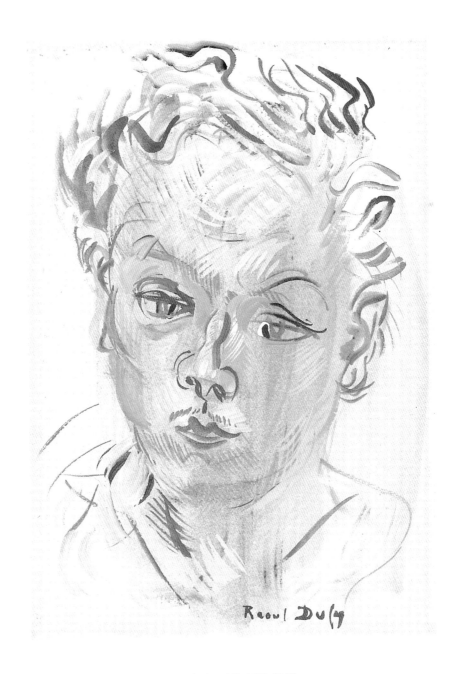

物體任何顏色，但卻不能創造光源。

　　一九二八年杜菲回到諾曼第，多半待在度假勝地杜維
（Deauville），杜維代表節慶、賽船、賽馬等活動。諾曼第

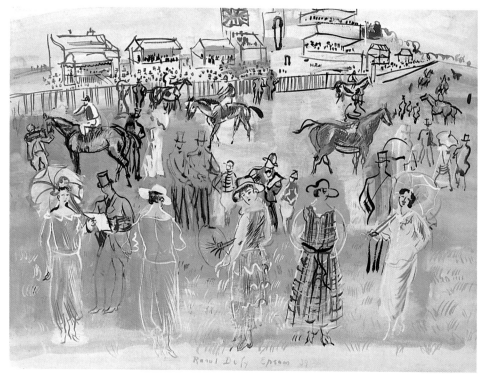

艾普生的貴婦　1939年　水粉畫　50×65cm　私人收藏

的海岸線是他觀察人們活動的最好背景，也成為他實現色彩
──光線理論的最好課題。「物體的特別色調和環境色調
（整幅畫的共同色調）是不同的，環境色調取決於物體個別
的特別色調，是畫作主要風格的色調。我中和物體的特別色
調，不使其過分自我，如此一來，既沒有一味模倣的壓力，
又可完全自由運用對色彩的想像力。」杜菲也注意到光只從
一邊照在垂直的物體上，另一邊則為陰影，所以他用色彩來
表現光線，沒有光照的一面就沒有色彩。他相信每個物體都
有一個光的中心點，向不論在陰影中或照射下的外緣形成立
體感，物體也藉著陰影或照射區彼此連接，所以不會有兩塊

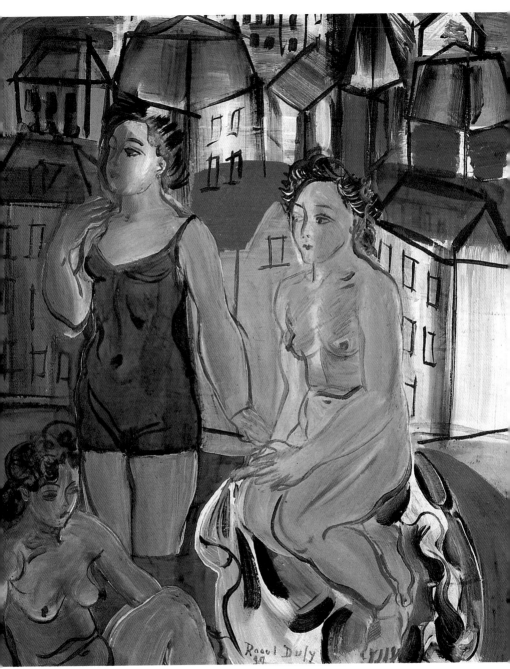

浴女們　1939年　油畫畫布　46×38cm　私人收藏

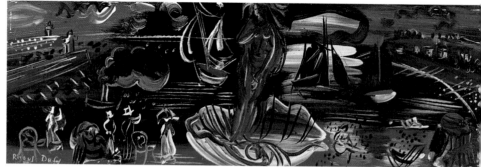

維納斯　1939年　油畫畫布　14×38cm　巴黎私人藏

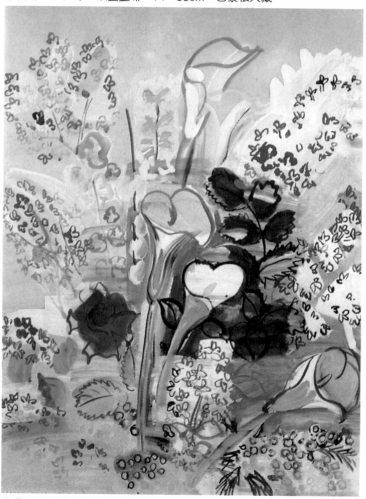

海芋　1939年　水彩畫　私人收藏

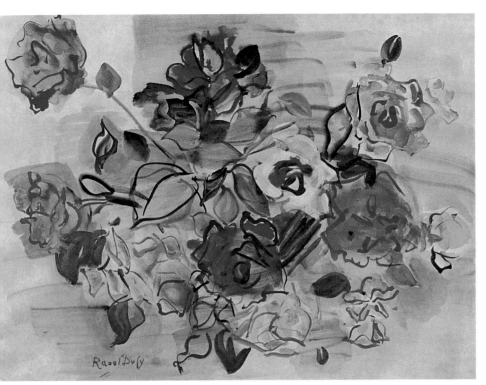

玫瑰花束　1940年　水彩畫畫紙　31×40.5cm　紐約拉斯卡夫人藏

相連接的純色。而畫面構圖的平衡就來自這些中心光點的分布。

一九三○年六月，為了倫敦畫商為他爭取的機會，他到英國為凱薩勒爾家族成員畫像。雖然早期曾為自己及家人畫像，但受人委託畫肖像還是第一次。他作了許多預備的練習，用水彩畫實驗構圖及顏色處理。結果凱薩勒爾家族拒絕了他大膽風格的第一張作品。一九三二年他到倫敦，住在旅館中作第二張作品，加強了人物細節，以簾幕般的植物為背景，才被欣然接受。

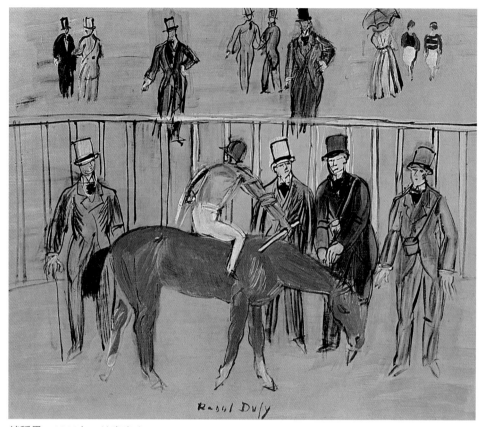

純種馬　1940年　油畫畫布　45.5×54.5cm　紐約門羅・卡特曼藏

陶瓷作品

　　一九二二年，杜菲和許多當代畫家一樣愛上陶瓷，特別是琺瑯。他認識了西班牙陶瓷家阿提加斯，兩人開始對彼此均收益良多的合作。

　　在與杜菲合作前，阿提加斯的興趣在中國的宋瓷，那是高溫釉，他不喜歡用電窯或者市面上配好的釉料。和杜菲合作後，他回到法國傳統的錫釉陶器，兩人一起爲瓶子作造

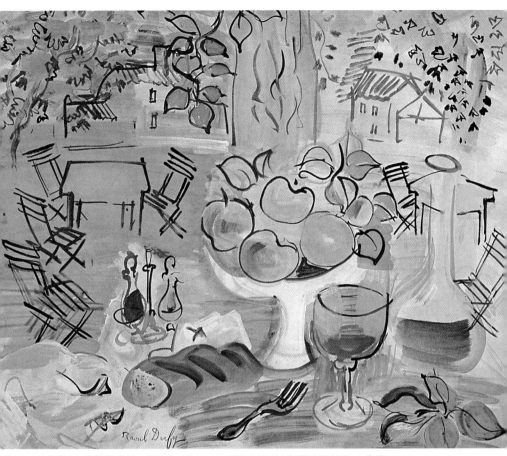

靜物　1941年　水彩畫畫紙　53.5×68.5cm　美國巴爾的摩艾瓦格林基金會藏

型，素燒上白釉後，再由杜菲用阿提加斯調配的琺瑯上裝
飾，除了重點設計外，杜菲的手法自由而即興，用錐子修正
最後的線條，再由阿提加斯控制窯火。兩人共合作了一百零
九個花瓶，六十個室內花園設計，一百件瓷磚設計和一個噴
泉。另外，他們也爲《文藝復興》雜誌在一九二五年國際裝飾
藝術博覽會的豪華藝術和工業區的展覽館，設計了一個八角

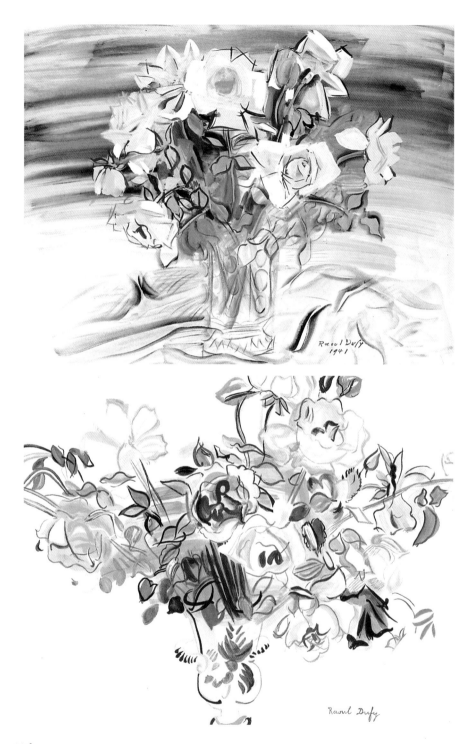

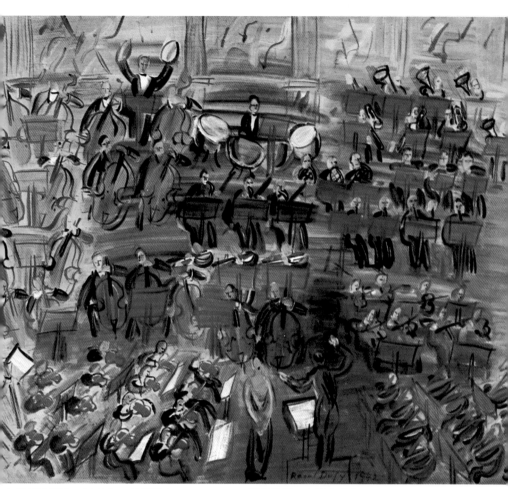

女歌者與樂隊　1942年　油畫畫布　54×65cm　巴黎路易‧卡黑畫廊藏

玫瑰花束　1941年　水彩畫　私人收藏（左頁上圖）
玫瑰花束　水彩畫　私人收藏 （左頁下圖）

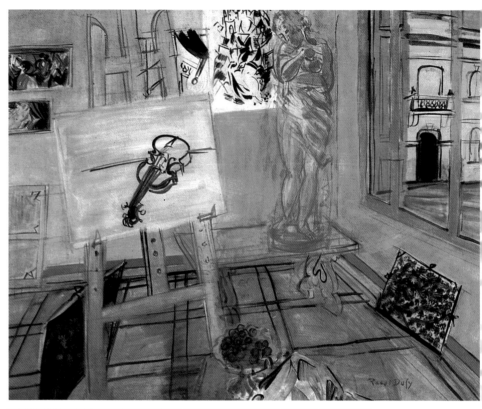

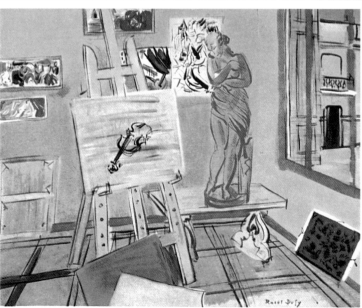

畫室　1942年
油畫畫布　54×65cm
巴黎私人藏　（上圖）

有藍色畫布的畫室
1942年　私人收藏

"菲麗歐斯",喬安內拱門道上的畫室內　1942年　油畫畫布　33×82cm　巴黎市立美術館藏

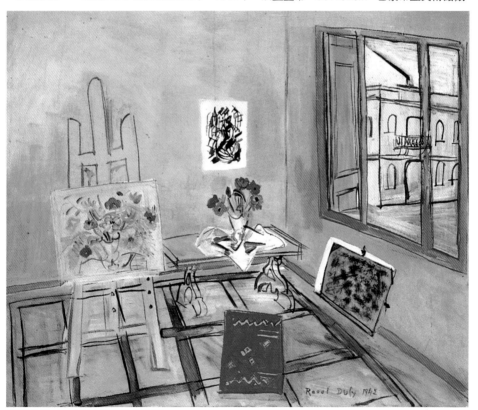

有花的畫室　1942年　私人收藏

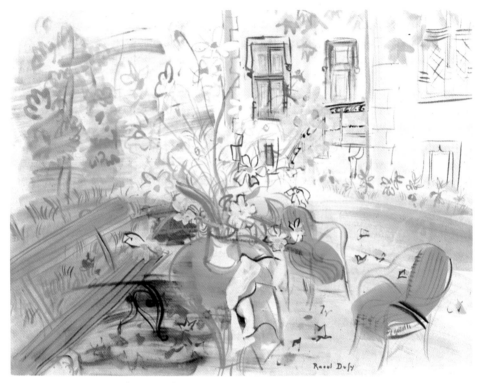

在蒙梭內的房子　1943年　水彩畫　50×65cm　私人收藏

形的盆子，以黑底、粉紅色的仙女水神爲裝飾，盆的四周有
貝殼，中央有魚，魚的嘴是噴泉，其豐富的想像力及快樂、
華美的主題贏得許多好評。

　　杜菲也在陶瓷上畫人像，有二塊獻給杜菲夫人的瓷磚就
深受其喜愛。杜菲爲畫商佛拉爾所作的蝕刻版畫人像也搬上
了陶瓷，以圓形浮雕呈現，上面還刻了畫商的名字，他穿著
白色高領衣襯上黑領帶，背景爲藍色琺瑯，圖形浮雕外尚有
華麗的植物及浴者裝飾。事實上，幾乎所有的題材都被杜菲
畫到陶瓷作品上，包括貝殼、天鵝、馬、帆船、魚、海、成
熟的玉米穗、棕櫚樹，甚至有關宗教的題材。

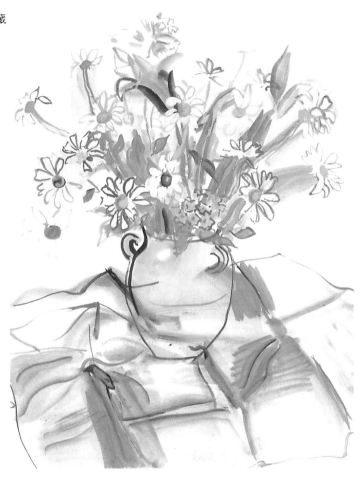

杜菲後來與陶瓷家傑恩──賈克斯・甫隆吉歐合作了無數件低溫錫釉陶工作品,如有名的〈浴女,瓶〉,上面多半有 P 和 R 的字母簽名。

掛氈設計

爲了將現代藝術帶入波費工廠(Beauvais),老板阿加

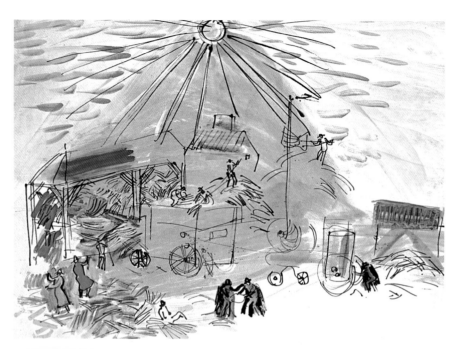

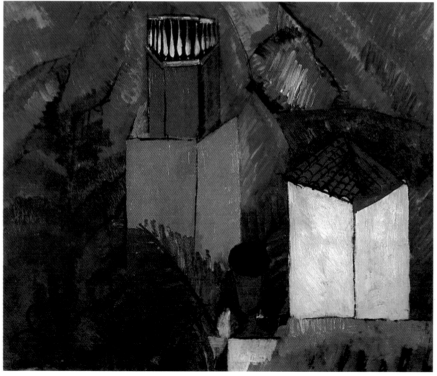

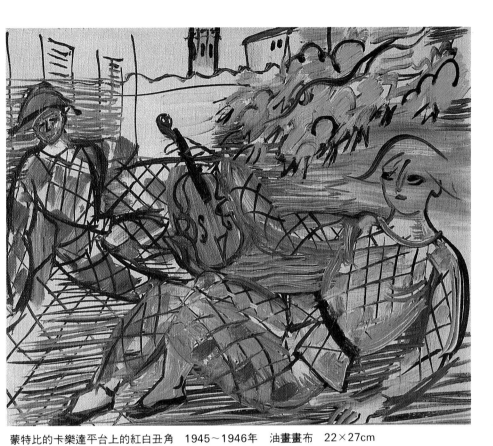

蒙特比的卡樂達平台上的紅白丑角　1945～1946年　油畫畫布　22×27cm
佩皮南伊阿善特──希古得美術館藏
收穫季　1943年　鉛筆、淡彩畫　50.1×65.7cm　法國杜魯斯美術館藏　（左頁上圖）
白塔　1944年　油畫畫布　54×67cm　巴賽爾貝勒畫廊藏　（左頁下圖）

伯特要求杜菲在不牽涉任何技巧層面的情形下，以巴黎爲主
題，爲四張椅子，兩張扶手椅，一張沙發（後來又加上兩張
安樂椅、兩張扶手椅）作掛氈圖樣設計。掛氈是織有複雜圖
案的室內裝飾織品，可用來掛牆，也可用來裝飾椅子的靠
背。杜菲採取俯視角度，不作完全的寫實，把巴黎的地標建
築，運用自己的想像力任意縮小或放置，這件設計工作共費

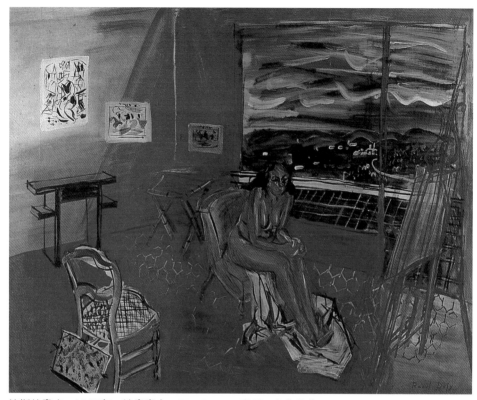

汶斯的畫室　1945年　油畫畫布　65×81cm　亨利・卡費埃藏
汶斯的畫室　油畫畫布　法國勒阿弗爾安德烈・馬爾羅美術館藏（右頁上圖）
中場休息　1945年　墨西哥私人藏（右頁下圖）

了快七年時間，當一九三二年在柏漢姆——瓊尼畫廊展出
時，爲波費國際工廠建立其事業發展的里程碑。

　　一九三四年，瑪利亞・庫脫利夫人著手復興掛氈藝術，
將現代畫家的作品應用於掛氈上，她委託杜菲設計以巴黎爲
主題的作品。構圖也採俯視角度，由於距離的拉長，房子可
能呈現不規則四邊形；另外光源也非實景，烏雲密佈下有月
光，陽光普照旁就是陰雨的天空及彩虹。一九三九年，庫脫

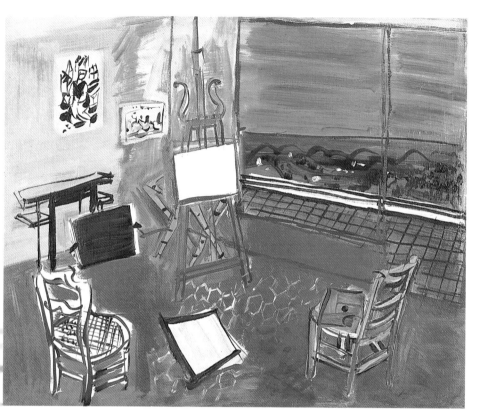

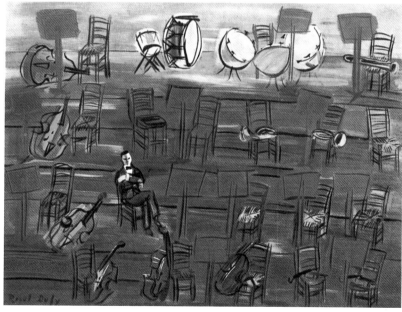

Raoul Dufy

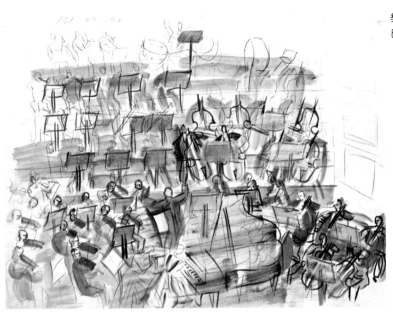

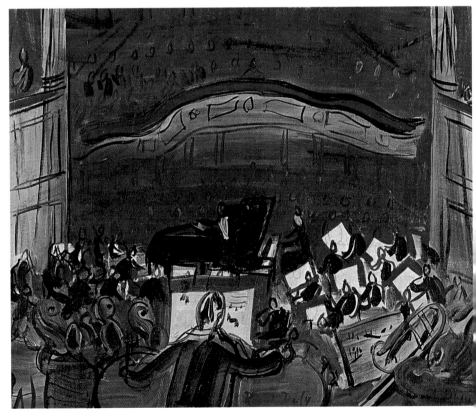

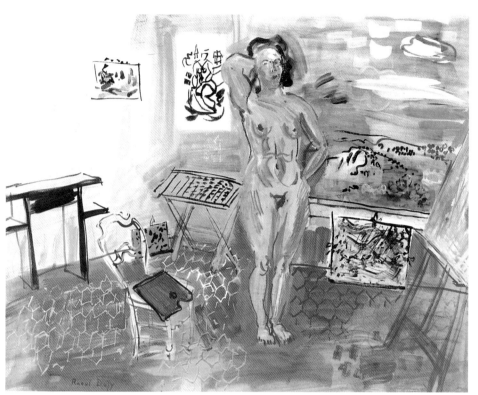

汶斯的畫室　水粉畫　84×69cm　私人收藏
紅色的構成　1946年　油畫畫布　33×41cm　紐約雷培夫婦藏（左頁下圖）

利夫人委託他爲會客室設計一張沙發、二張椅子及二張扶手
椅，以歐菲斯（希臘神話人物）爲主題。坐椅墊上，有色背
景上有阿波里奈爾《動物寓言》中的四行詩，椅背上的歐菲斯
在植物和隨從動物形成的光環中，手持七弦琴。當時爲庫脫
利夫人提供掛氈油畫圖樣的畫家很多，有盧奧、勃拉克、勒
澤、馬諦斯、畢卡索等。她要求在編織掛氈時不可簡化畫家
的作品，而且要完全重現，引起不少疑問與爭議，但也的確

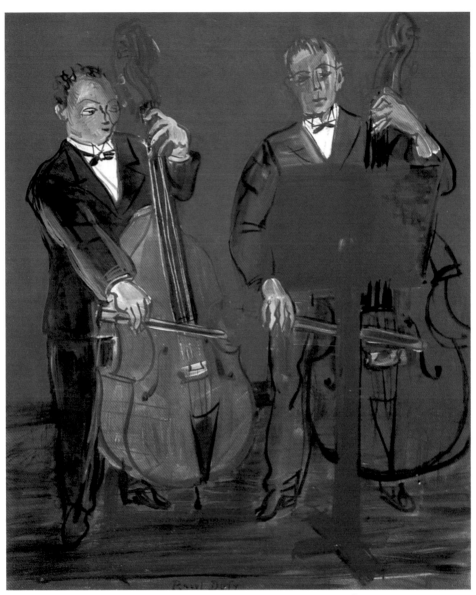

大提琴演奏會　1946年　油畫畫布　73×60cm　巴黎路易・卡黑畫廊藏

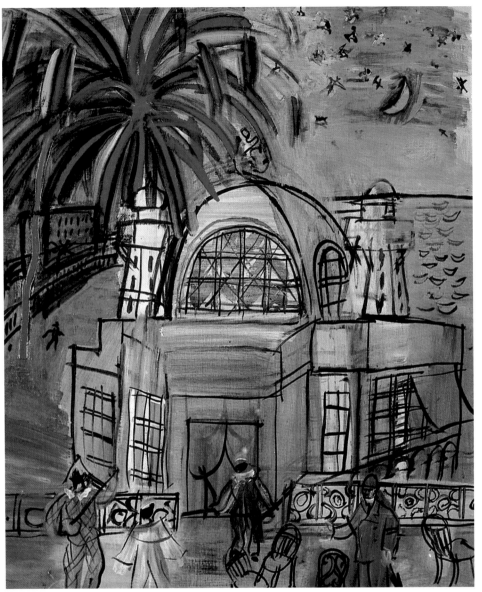

尼斯的煙火，傑第──波夢那賭場　1947年　油畫畫布　65.5×54cm　尼斯美術館藏

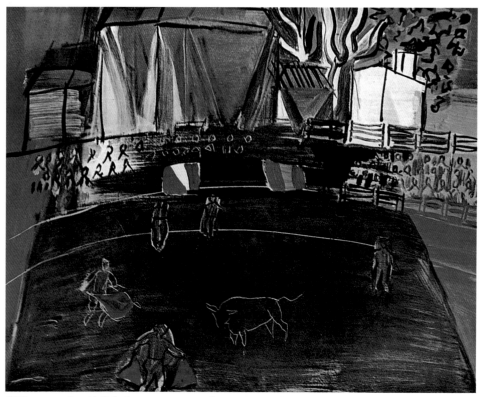

鬥牛　1948年　油畫畫布　33×41cm　蒙貝里埃——華堡美術館藏

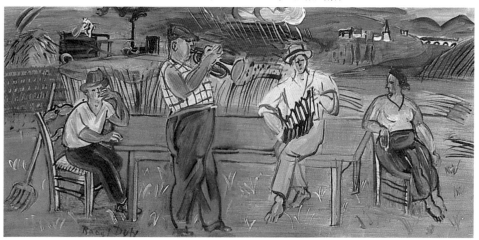

鄉間的音樂　1948～1949年　油畫紙板　23×46.5cm　佩皮南美術館藏

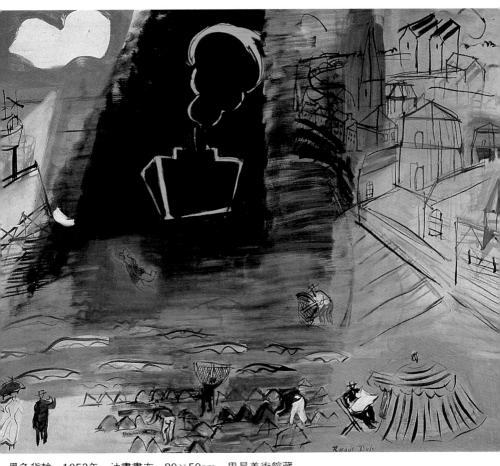

黑色貨輪　1952年　油畫畫布　80×50cm　里昂美術館藏

提昇了掛氈的藝術地位。其中傑恩‧路卡特就以爲掛氈藝術
必須與繪畫藝術分開，他發明以黑白圖樣，用號碼標明色彩
的方法，如此，編織者在執行上有高度的忠實性，而能十分
容易地詮釋設計者的作品。一九四一年，杜菲和路卡特合作

圖見197‧194頁

過兩塊掛氈圖樣，〈鄉間〉和〈美麗的夏天〉就是用路卡特的編
織方法完成。不過杜菲雖然承認路卡特在掛氈藝術中的地

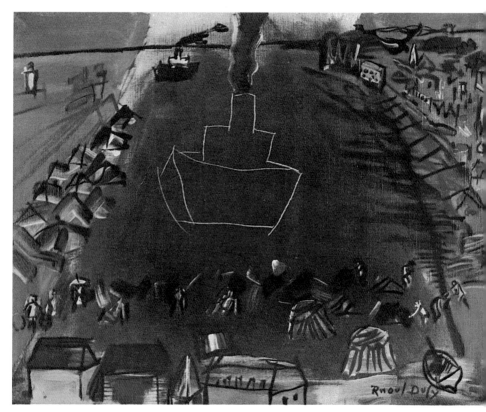

黑色貨輪　1948年　水彩畫畫紙　33×41cm

位，卻寧願以原型代替符號來表現，畢竟標號的色樣往往不
能表達色彩的細微差別。他自己在巴黎找了位織工技師，主
張用手織羊毛及天然染色，並且只用有限的色調，他以為織
工應像音樂家忠於表達作曲家的原作，所以應再現畫家的原
作。一九四八年和一九四九年，杜菲重新返回「女神安菲特
瑞」的主題，按照自己的構想重新編織童年的記憶。這次安

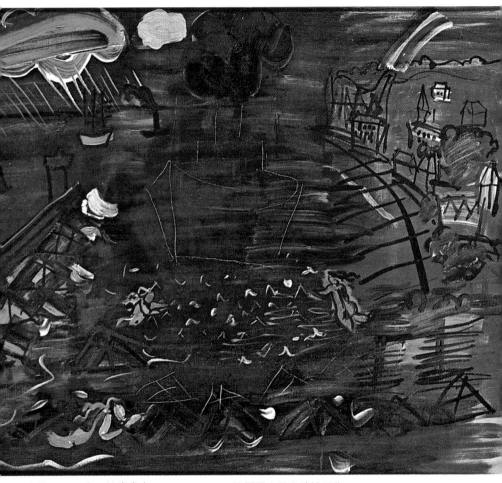

黑色貨輪　1950年　油畫畫布　38×45.8cm　法國國立美術館總局藏

菲特瑞女神站在貝殼上，自水中伸起，扇形的貝殼對稱女神
渾圓的裸體，構圖靈感來自波諦采立的名作〈維納斯的誕
生〉。一九四六年到四七年間，杜菲也以此畫題為一座大宅
邸的浴室門作圖版設計。一九四八年〈鄉間的音樂〉是根據油
畫作品放大的掛氈，前景有樂隊在田園間演奏，抓住音樂家
的瞬間姿態，線條流暢，外形富於表情。杜菲用黃色的大提

圖見150頁

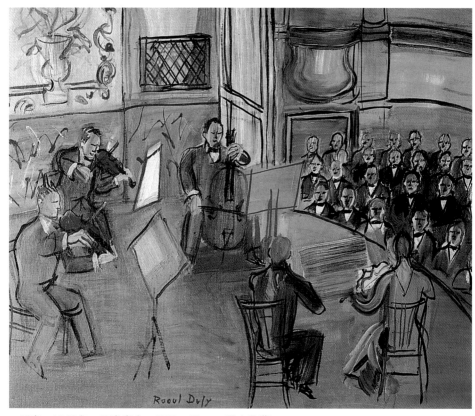

五重奏　1948年　油畫畫布　37.7×46cm　私人收藏
橙色演奏會　1948年　油畫畫布　60×73cm　巴黎路易・卡黑畫廊藏（右頁上圖）
一盆水果　1948年　巴黎市立美術館藏（右頁下圖）

琴、綠色的鼓、紅色的弓點出中日明亮的指揮家，畫家的技
巧與才能都臻完美境地。

政府與私人委託的壁畫作品

　　杜菲共有兩張私人委託的壁畫作品。一是爲保羅・威爾
醫生在派雷爾大道一百號的公寓餐廳作壁畫。這張題名爲
〈從巴黎到聖安德魯斯及海邊之遊〉的作品共費時五年。由於

圖見68、69頁

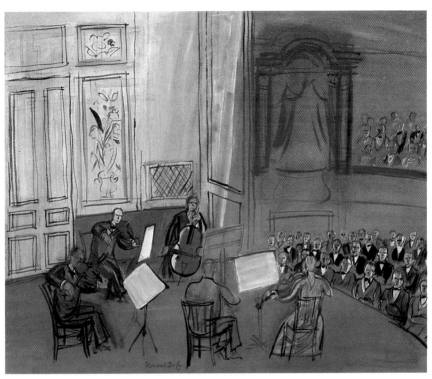

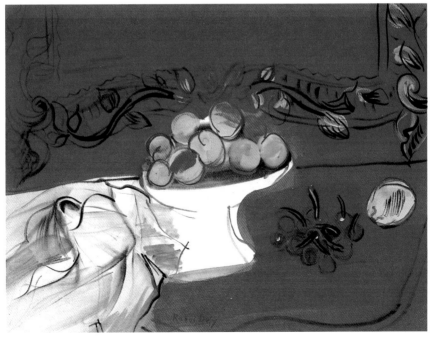

155

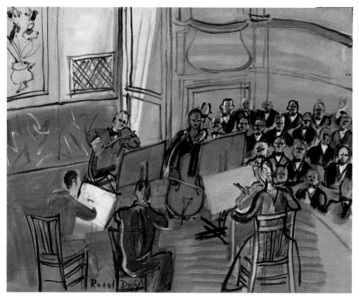

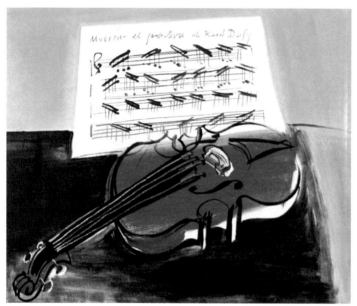

威爾醫生在一九三〇年把會客室的設計交給德洛涅，而完成
〈圓形〉的壁畫，使得杜菲倍感壓力。

　　整個壁畫由十塊連續圖版構成，為配合牆面而有不同的

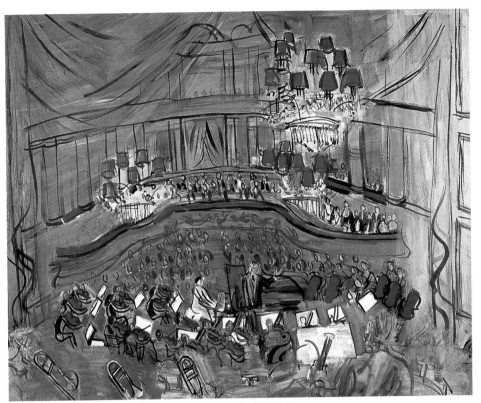

大演奏會　1948年　油畫畫布　65×81cm　尼斯美術館藏

高度與寬度，先畫在畫布上再裱到牆上。杜菲再次運用其色
彩——光線可以製造空間的理論，以藍及黃色爲主調，而與
餐廳中其他家具、裝飾形成整體的搭配。壁畫中的旅程包括
城市、塞納河等；然後是杜菲熟悉的諾曼第，老紅磚屋俯視
綠色草原和晨光沐浴下的雕像；下一塊圖版則有老橡樹、樹
蔭下有大捆玉米；接下去是張靜物；然後是跑馬場；有四塊
連續圖版都是畫著海。有人説，杜菲追逐顏色就像人追逐蝴
蝶一般，他技巧而和諧的把藍、黃、綠等色調揉和在一起。
　　一九二八年作家威斯威勒爾委託杜菲爲他在安提培斯的

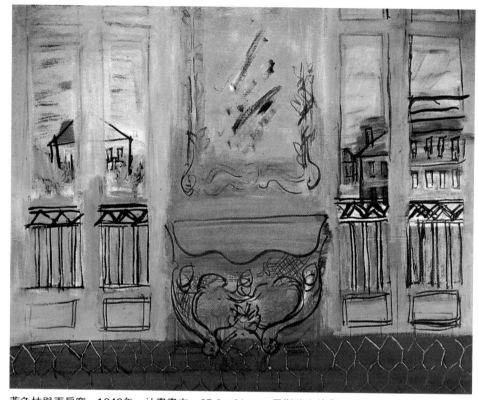

黃色柱與兩扇窗　1948年　油畫畫布　65.8×81cm　尼斯美術館藏

豪華別墅會客室作壁畫。由於別墅俯視舊城，又遠眺包括海岸及海的地平線全景，所以杜菲將室內與室外空間連成一氣，讓壁畫成爲窗外美景的延伸。壁畫共由四塊高度相同、寬度不同的圖版構成，杜菲以窗子的光線爲主，越靠近窗子的畫面越明亮，越往裡面則越暗，創造出無限空間感；而畫中的水果、南瓜、白塔、貝殼、鸚鵡及輕舟，則構成現實與夢幻世界的結合。

　　杜菲一共接受三張由政府委託繪製的壁畫，〈電的世界〉在一九三七年國際博覽會開幕時，吸引了大批參觀者，也成

圖見110 124頁

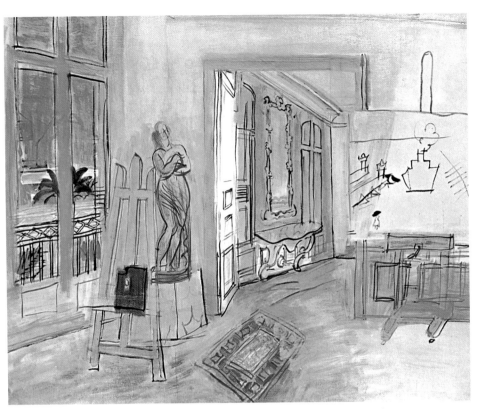

有紅色雕像的畫室　1949年　油畫畫布　81×100cm　法國勒阿弗爾美術館藏

爲杜菲藝術生涯的里程碑。〈電的世界〉是配合電力館的壁畫
裝置，用來禮讚電的偉大功能。這棟在博覽會中最大的建築
物是個眞正的「光的地方」。〈電的世界〉寫出從古到今的電
的歷史，歌頌面對神話的自然與科學之結合。杜菲對所有的
細節均十分小心，請他的畫家兄弟，傑恩・杜菲蒐集歷史相
關資料，自己則在電力的運用、發明等過程中作實際研究。
他研究機器及操作，參觀電力供應中心，畫下速寫；又向在
世的科學家們尋訪已逝的相關科學家的資料；甚至找來劇院
演員，先畫下他們的裸體姿勢，再依其扮演的人物穿上該科

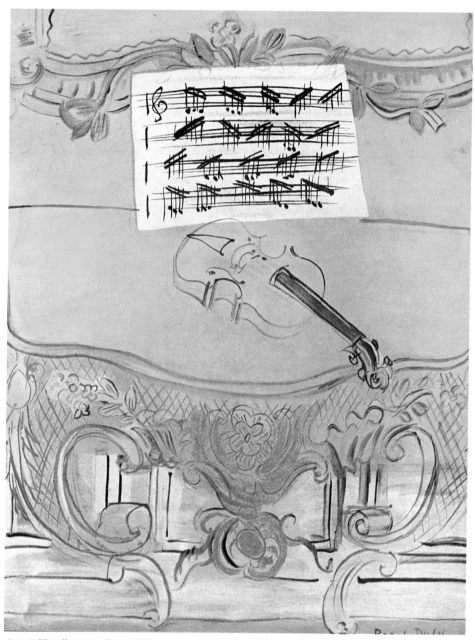

有小提琴的黃色桌（黃色小提琴）　1949年　油畫畫布　100.5×79.5cm
加拿大多倫多亨特・阿耶・薩克斯藏

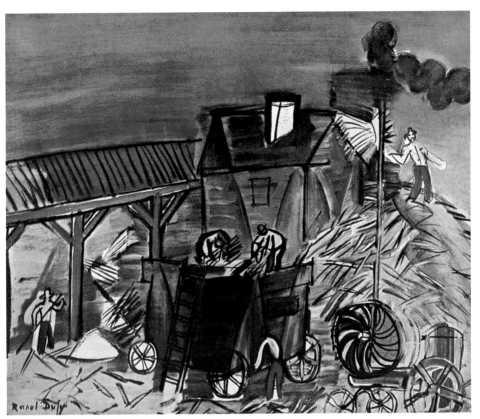

打穀　1949年　油畫畫布　46×55cm　巴黎路易‧卡黑畫廊藏

學家的衣服。化學家傑克‧馬諾吉爾所研製的顏料溶液，不但穩定性高，而且不易褪色，能在濕時重繪，而且加添色彩的明亮度，杜菲非常喜歡，以後也一直採用。

　　〈電的世界〉使杜菲有機會在如此大件的作品空間上，結合視覺藝術與日常生活，將兩種自古就相輔相成的繪畫藝術與建築藝術也作了最佳的整合。畫的上半部是描述自然的能量，閃電、彩虹，曙光中的女神；下面共有一百一十位科學家羣像，有的在作試驗，有的則與他們所發明的儀器一起出現，自右到左，以年代爲序。圖的正中央是奧林巴斯山的希臘諸神們，坐在圖樣化的機器下，那是藝術家造訪過的電力

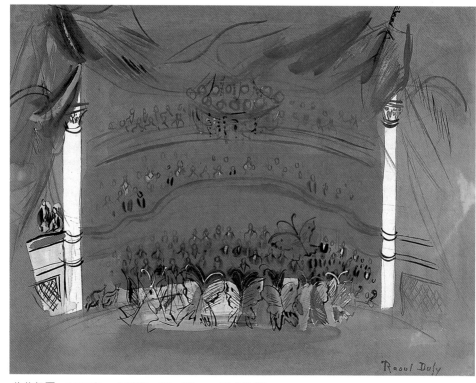

芭蕾舞團　1950年　水彩畫　53×60cm　私人收藏

廠。事先杜菲作了無數的速寫、單色畫、水彩、膠彩，甚至
還作了個十分之一尺寸的膠彩來研究整個構圖的感覺。整件
作品在一九三七年一月十七日完工，共有二百五十塊圖版。
博覽會結束後，它們被放在倉庫中直到一九六四年才重現，
並成爲巴黎現代美術館中的永久收藏品。

　　一九三九年，巴黎新落成的夏洛特是分爲兩翼的展覽場
地。建築之初就有計劃爲闡揚歌唱、舞蹈及戲劇藝術之地，
而在劇院半圓形吸煙區和酒吧間飾以壁畫。杜菲的作品〈塞圖見 126-127 頁
納河，從巴黎到海〉和佛利埃斯的〈塞納河，從源頭到巴黎〉
作伴，共同裝飾了劇院酒吧。三聯畫形式的兩塊圖版，共作

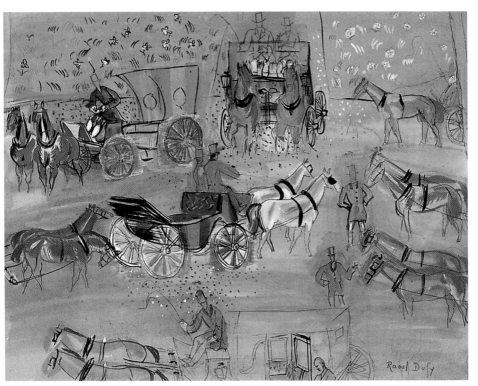

到達，「錦上添花」 1950年　水彩畫　50×66cm　私人收藏

　　了兩次設計，第二次修改了很多，構圖也不同。三個互相握
手站立的女神取代了原先只有塞納站在中間，華斯和馬荷妮
躺在腳邊的畫面（此壁畫亦題名爲〈塞納，華斯和馬荷
妮〉）。比較起來，佛利埃斯與杜菲的作品都是以女裸體像
與自然之景的結合，但杜菲缺少了佛利埃斯的莊嚴感，而佛
利埃斯的作品卻不如杜菲的充滿幻想。杜菲以穩定和諧的藍
色、綠色和明亮的金色調，顯露出他對色彩表達運用的熟
練。

　　一九三九年八月，賈登植物園的猴屋是杜菲接受政府委
託的第三件壁畫。「我不要畫猴子，因爲牠們已經在觀衆眼

馬克珊，「錦上添花」 1950年
水彩、水粉畫
50×66cm　私人收藏

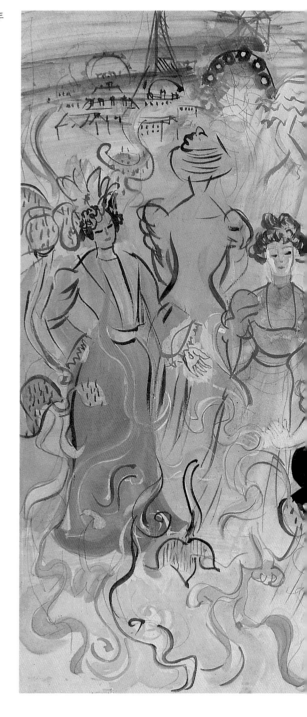

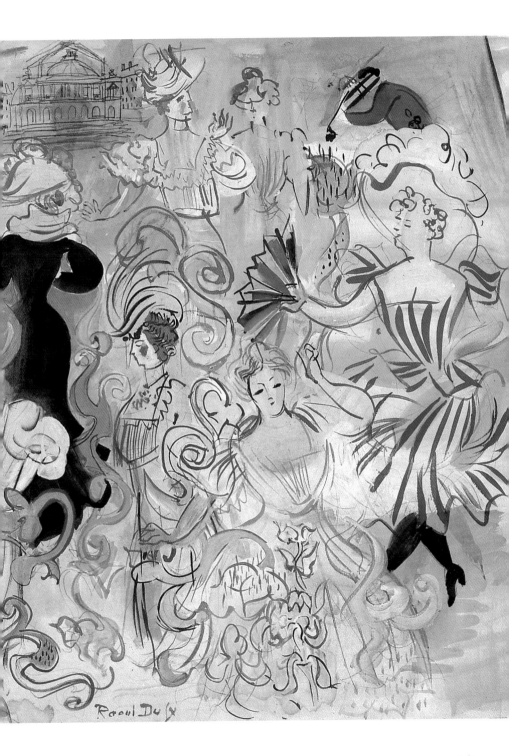

Raoul Dufy

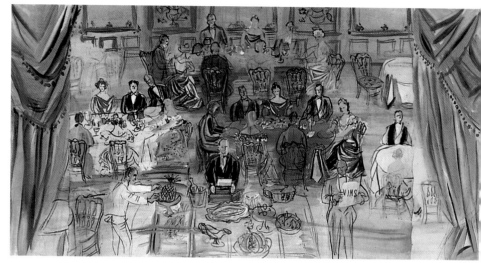

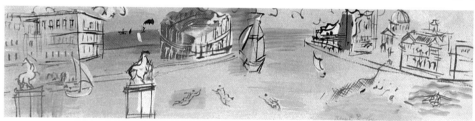

美食學,「錦上添花」 1950年 水彩畫 50×92cm 私人收藏 (上圖)
假想中的威尼斯景色 1950年 水彩畫 76×20cm 私人收藏 (下圖)

前。」壁畫也是由兩塊圖版,三聯畫形式構成,初稿與定稿
也相差很遠,包括中間十一位探險家的位置構圖和右邊上半
部有關猴子的寓言故事。二次世界大戰時,這件作品也一樣
遭到庫存的命運,直到一九六三年春天,才在自然歷史博物
館的新圖書館中重見天日。

幾個重要畫題

　　杜菲的畫作數量驚人,有很多題材,如海、音樂、裸體

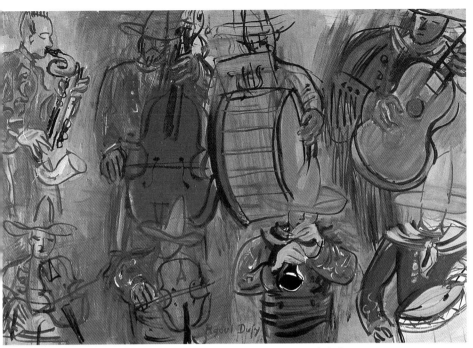

墨西哥樂團　1951年　油畫畫布　35×51cm　巴黎路易‧卡黑畫廊藏

與畫室、貨運工人、跑馬場都是他用各種藝術形式，不斷重複表現的畫題。

一九〇九年〈在羅塞格爾的畫室〉是系列作品的第一張，明顯可以看出其中受塞尚的影響，以鳥瞰角度，透視空間的真正深度，畫中不見畫家，只有調色盤的象徵性代表。一九圖見80‧81頁二九年〈畫室中的藝術家與模特兒〉，是少數幾幅有畫室內景也有畫家出現的作品，杜菲喜歡的窗景把室內外連成一氣成圖見27頁爲一個空間。一九〇六年〈粉紅裸女與綠扶手椅〉，是由顏色擔任主角來傳達空間及視覺效果。一九一一年，杜菲搬到蒙馬特區的吉爾曼街五號畫室，這間畫室是他最喜歡的地方。他把牆壁漆成藍色，每次旅行一定回到這裡，雖然經過不在，仍一直保留此畫室直到他去世。他在這裡完成了不少大

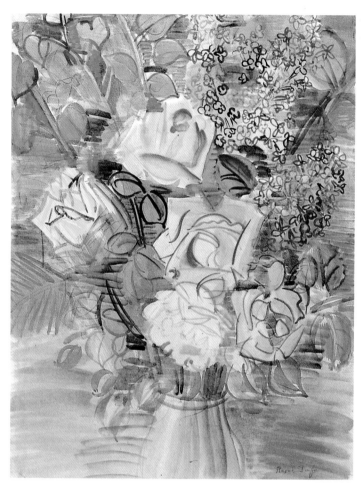

薔薇　1951年
水彩畫畫紙　60×50cm
巴黎私人藏

件的裸體畫及成熟作品。「畫室及裸女」的畫題後來慢慢走
向「畫中有畫」，杜菲把自己的作品也放入構圖，而且多半
用調色盤、公文夾、畫架等來證明畫家的存在與活動，而在
畫面上看不到藝術家本身。例如〈裸女與白星芋〉中，模特兒
站在〈向莫扎特致敬〉的畫前，旁邊是〈畫室中的藝術家與模
特兒〉。一九二八到三〇年，印度模特兒安瑪維蒂常為杜菲
擺姿勢，她常正面坐著，身上裹著印度婦女的沙麗服，或裸

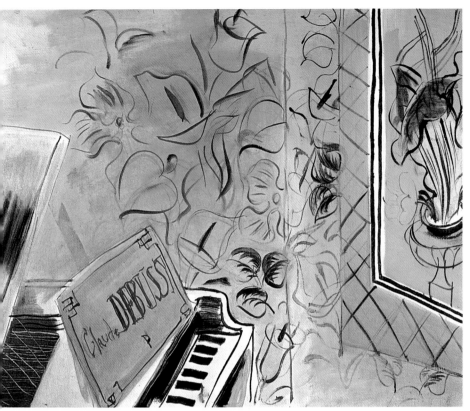

向德布西致敬　1952年　油畫畫布　59×72cm　尼斯美術館藏

體斜倚在裝飾風味華麗的印度披肩上，異國風味十分濃厚。
一九四二年作品〈有水晶燈的畫室〉，左邊以帷幕爲界，把真
人模特兒和石膏像菲麗歐斯（Frileuse）放在一起，菲麗歐
斯在杜菲眼中如同真人模特兒一般重要，對其十分珍惜，也
常出現在他「畫室及裸女」的畫作中。

　　杜菲也畫了不少水彩靜物，尤其是花。花被他放在水晶
瓶或陶瓶中，筆觸淡而輕，並不按照事先畫線條的上色法，
而是直接畫在紙上。杜菲愛花，常把花畫成令人眩目的花
束，在快筆的速寫下，花是鮮艷、明亮、生動、高貴卻又相
當脆弱。

有小提琴的靜物畫（紅色小提琴）
1950年　油畫畫布　44.5×53.5cm
日內瓦美術史美術館藏

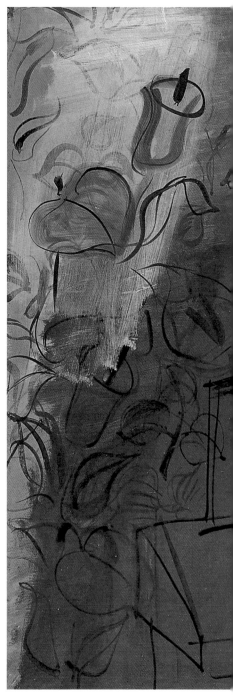

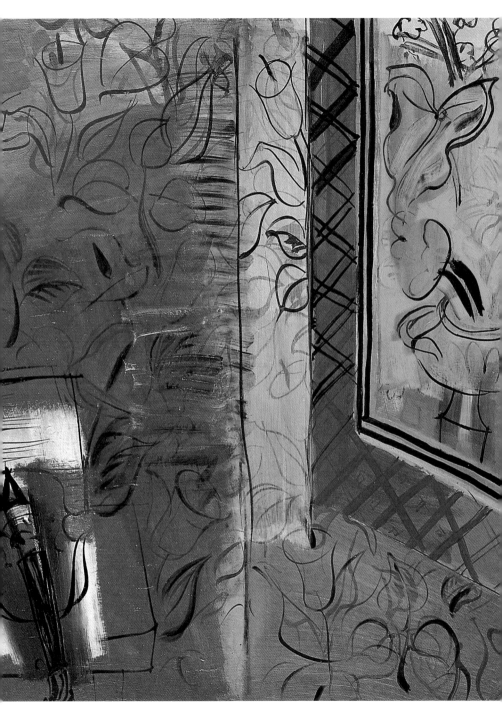

有小提琴的靜物畫（藍色小提琴） 1952年 油畫畫布 國立巴黎現代美術館藏

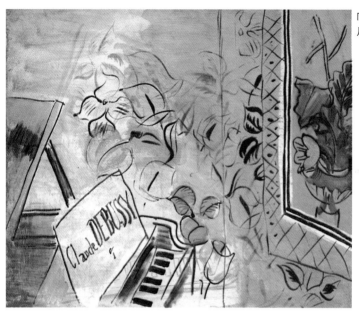

　　一九四五年，他畫了系列的田園風光，他的農夫不像米
勒筆下那麼嚴肅，杜菲以爲「繪畫是意味深長的快樂泉
源」，所以他只想表達人們在工作時的樂趣。他不排斥機
器，覺得打穀機使他有機會創造出奇妙的金色灰塵。

　　音樂是他永不疲倦的畫題，一九四一年他更開始一系列
管弦樂團作品。他希望能把音樂和繪畫（這兩項均是他最喜
愛的藝術）相結合，於是嘗試用色彩和線條來表達音樂。例
如錚錚的鐃鈸是用黃色表達，作曲者的快速動作是濃綠色，
音樂台則是白色的。一九五〇到五二年間「向莫扎特致敬」
以及後來的「向巴哈致敬」、「向德布西致敬」等系列作品
是他對音樂家的最高崇敬。晚年時的杜菲，已放棄對比或互
補色，他的作品傾向單色，或只有很少的色調。例如一九四
八年的〈粉紅色小提琴〉、〈紅色小提琴〉及五〇年的〈藍色小
提琴〉，我們可感受到集中的單色與簡單形式所構成的張力
及一種極端的共鳴感。

圖見 170、171 頁

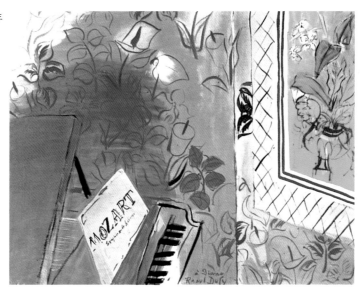

向莫扎特致敬　1952年
黛安娜‧艾斯孟藏

風濕關節炎折磨的最後時光

　　在完成〈電的世界〉後，杜菲首次遭受到關節炎病痛的打擊，風濕病從此跟隨他直到生命最後。戰爭使他的病情加劇，幸好有朋友般的尼古勞醫生在一旁幫助並支持他。

　　一九四三年，不顧當時正被敵軍占領的危險，杜菲回到蒙馬特區的畫室，審視過去的作品。「我必須把所有不好的作品毀去，把過去的錯誤擦拭。」他一共毀掉三百張速寫和水彩，而且滿意自己多年在技巧上及觀念上的進步。

　　病痛的折磨讓他常常要靠洗溫泉來治療，而他多半只能藉著畫畫來忘掉身體的疼痛。羅迪斯博士要求他為古羅馬詩人的作品，由保羅‧威勒瑞翻譯的《牧歌》作插圖。杜菲堅持以黑白兩色表現，甚至不惜用水彩畫出以證明「水彩是漂亮的，黑白則是美麗的」。一個一向被人譽為偉大的色彩詩人卻寧願捨棄色彩，只因他相信平凡的色彩不能表現出古羅馬詩人的高貴情操。但這個計劃後來卻因此流產而未能成功。

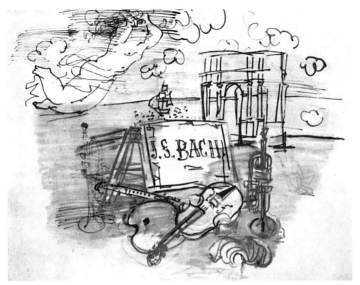

一九五〇年四月十一日，他搭船到美國波士頓猶太醫院，接受可體松的治療法。臨行前一天，還不顧身體病痛，參加一年前去世的好友，佛利埃斯在勒阿弗爾的紀念會。

波士頓的治療使他大有進步，他又慢慢回到畫作旁，坐在輪椅上享受波士頓的海港風光，畫了很多明亮、輕快的水彩。

很快的，他去了紐約，為布魯克林大橋畫了不少單色水彩。接著的目的地是亞利桑那州的土桑，因為那裡的氣候最乾燥。〈墨西哥樂團〉、〈土桑的遊行隊伍〉都是那時的作品。

圖見167頁

一九五一年七月二十六日，他回到巴黎蒙馬特的畫室，為即將舉行的日內瓦及威尼斯回顧展作準備。

一九五二年，杜菲的四十一件作品參加第二十六屆威尼斯雙年展，結果獲得威尼斯雙年展國際繪畫大獎。這次勒澤也參展，結果勒澤比他晚了一屆才拿到榮譽。

七月他回到巴黎，行囊中裝滿了從陽台遠眺大運河所作的水彩畫。他對自己在日內瓦及威尼斯的展覽十分滿意，因

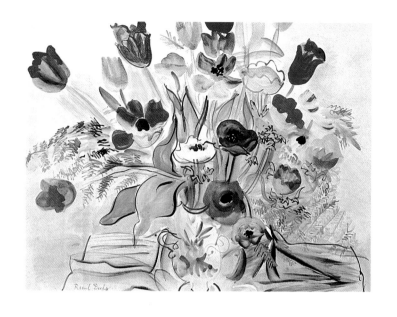

銀蓮花　水彩畫
巴黎市立美術館藏

為「我終於認識了自己所不認識的杜菲，而且心中更加平靜。」

一九五二年九月，他退休至法國最乾燥的地方佛加圭爾，房子十分舒適，有升降機可以把他直接從臥室帶到畫室中，此時他還是忘不了「紅色小提琴」、「黑色的貨輪」等主題畫作。

一九五三年三月二十五日，杜菲在佛加圭爾去世，沒有趕上期待中的，由他自己設計掛畫布置的國際現代博物館回顧展。這個展覽晚了幾個月，直到一九五三年六月才舉行。

杜菲的繪畫生涯，並不曲折複雜，而是走在一條透明的直線道路，同時是快步向前行，一路順利成功。他一生中的美好時光，都在法國南部風光明媚的海邊渡過，幸福的浸浴在亮麗陽光與蔚藍的海天環境，因此明快的彩筆，描繪詩意的海洋風景，完成了豐富作品。在繪畫之外，在伸展裝飾的才能，創作的領域擴及掛氈畫、陶器、家具花布服裝圖案設計，活潑的曲線運用，成為嶄新流行設計的先驅。他成功地

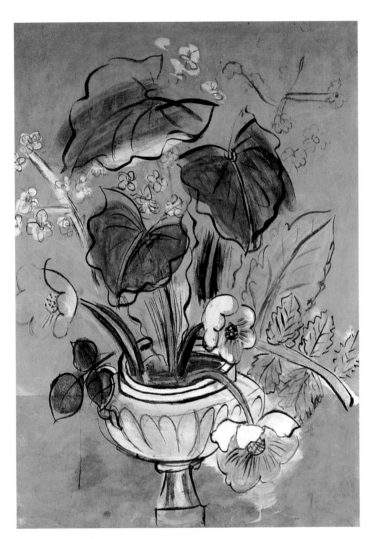

盆花　私人收藏
銀蓮花　1953年　水彩畫　私人收藏（右頁上圖）
松樹園　水彩畫　50.8×66cm　美國巴爾的摩美術館藏（右頁下圖）

扮演了超越過去，充實現在，領導未來的偉大藝術家角色。

　　奔放的線條，鮮麗的色彩，明快的筆觸，自由活潑的展
開表現領域，杜菲的藝術在二十世紀初葉開拓了一個嶄新的
視野。

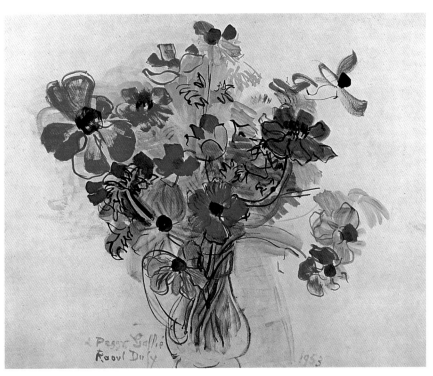

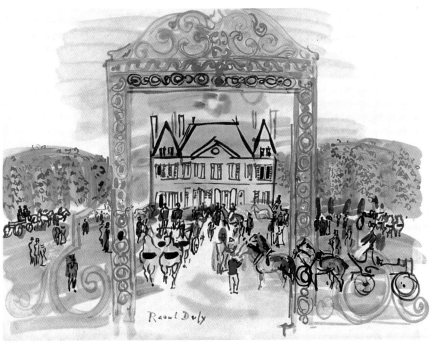

杜菲的織品設計
與陶瓷作品欣賞

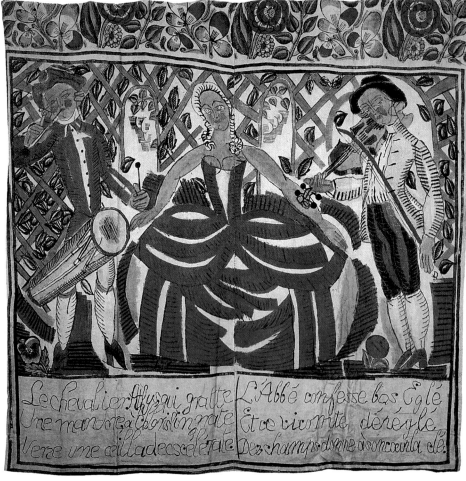

黑葉與黃葉（布料設計） 水粉畫畫紙

門 1912年 油畫壁板

領巾 1910～1911年
私人收藏
（杜菲在小豫西尼自製）（左頁上圖）

牧羊女 1910年 布簾
150×155cm 私人收藏（左頁下圖）

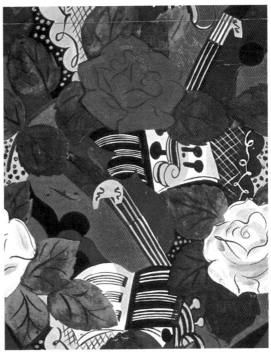

小提琴（布料設計） 1914～1920年 水粉畫
61×45.5cm

圖案設計，紅藍綠黃（布料設計）
1918～1919年　水粉畫　58×45cm
尼斯美術館藏

捕魚（布料設計）　　1919年　水粉畫
尼斯美術館藏

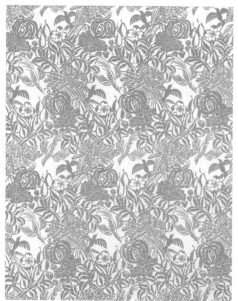

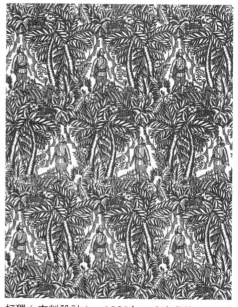

歐洲水果（布料設計）　　1920年　麻布印染
220×120cm　巴黎服飾與織品美術館藏

打獵（布料設計）　　1920年　麻布印染
220×120cm　巴黎服飾與織品美術館藏

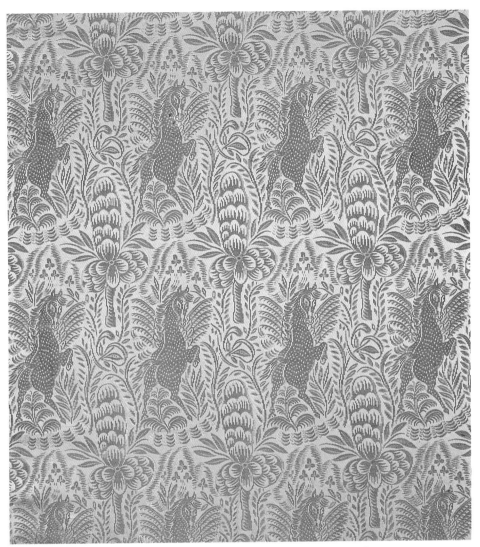

飛馬（布料設計） 1920年 錦緞 80×75cm 巴黎服飾與織品美術館藏

收割（布料設計）
1920年　麻布印染
巴黎服飾與織品美術館藏

蝴蝶方巾　1921年
私人收藏　（下圖）

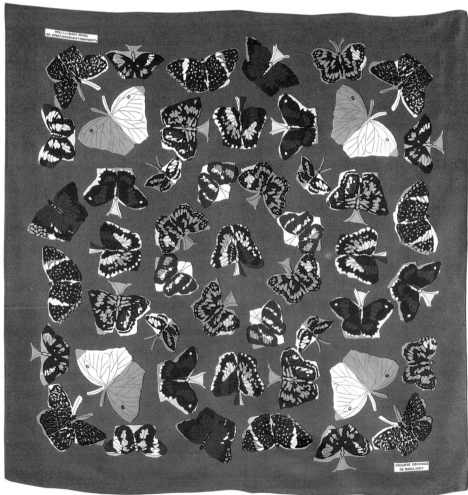

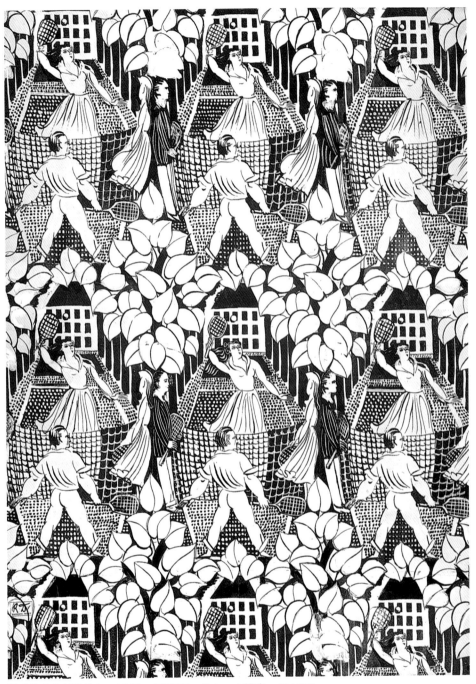

網球場（布料設計）　1920～1925年　墨水、水粉畫　42×38cm

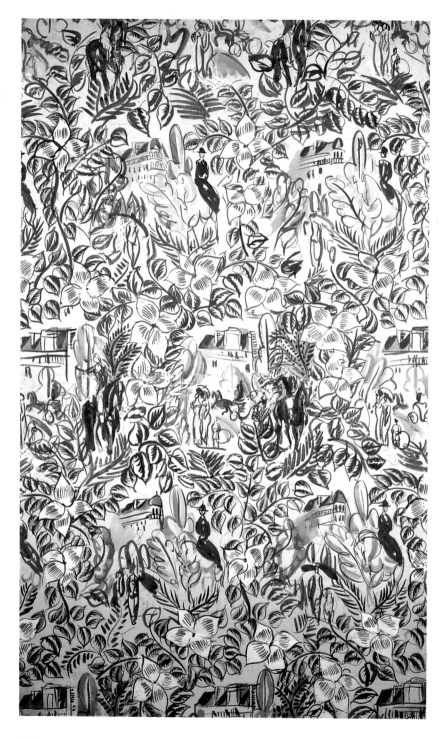

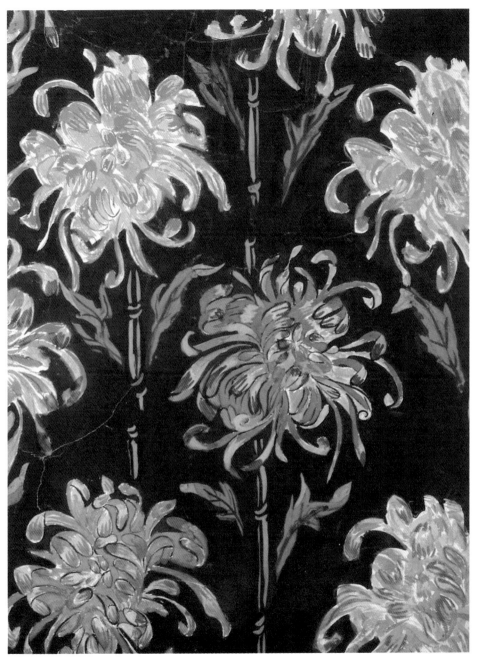

黑底上的菊花構圖（布料設計）　水粉畫畫紙　53×40cm　尼斯美術館藏
騎士與雅士（布料設計）　1922～1924年　水粉畫畫紙　137×87cm　尼斯美術館藏（左頁圖）

白底上的黑葉子（布料設計）　水粉畫畫紙
57.5×46.5cm　私人收藏

表意文字（布料設計）
水粉畫畫紙　42×42cm　私人收藏（下圖）

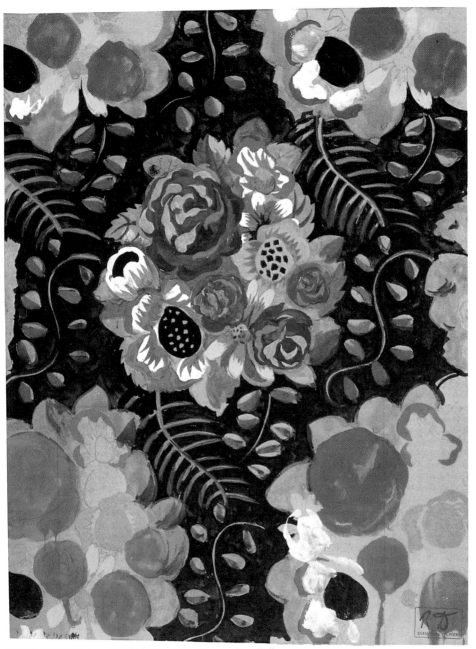

花簇（布料設計）　水粉畫畫紙　65×50cm　私人收藏

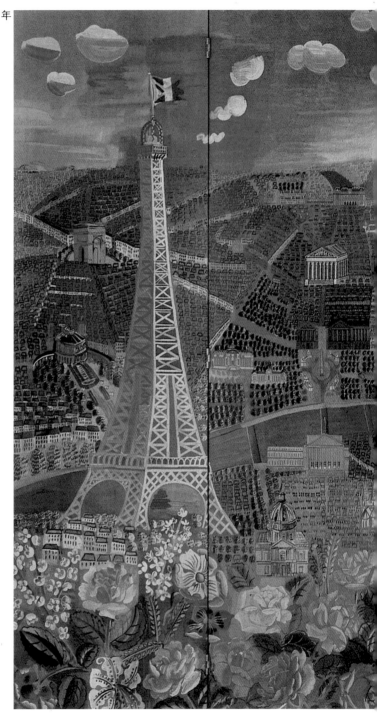

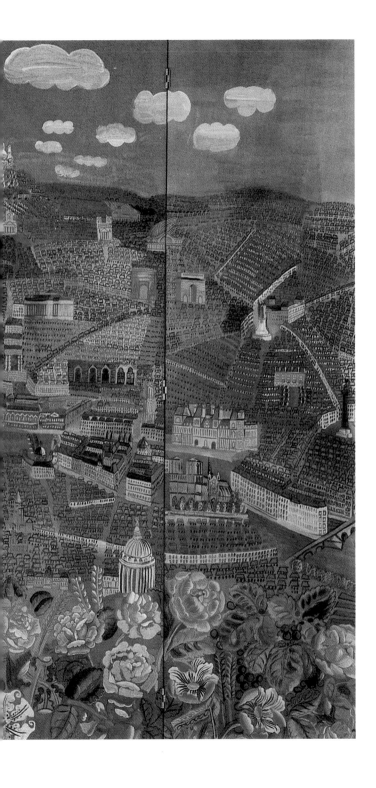

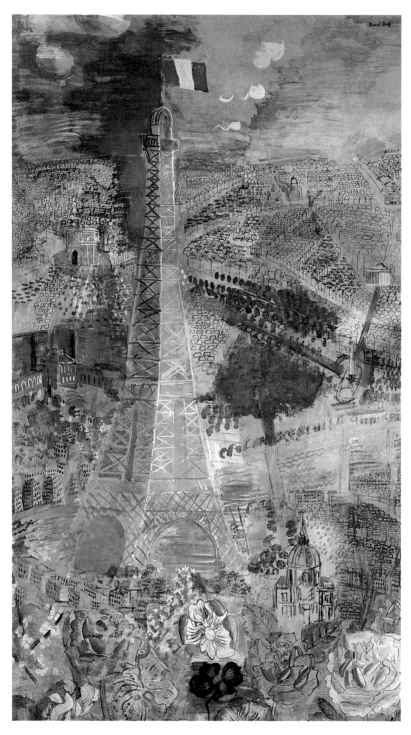

巴黎（簾幕設計）
1928～1930年
鉛筆、水粉畫
106×120cm
私人收藏

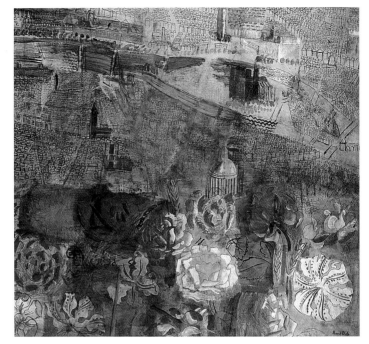

巴黎（簾幕設計）
1930年　水粉畫
190×111cm
私人收藏（左頁圖）

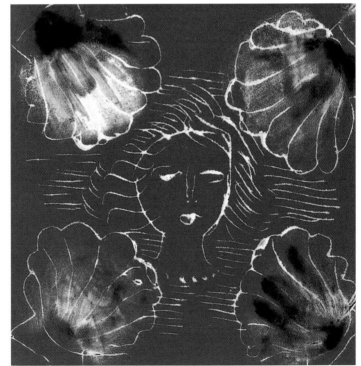

女孩與貝殼
1945～1949年　磁磚
14×14cm　私人收藏

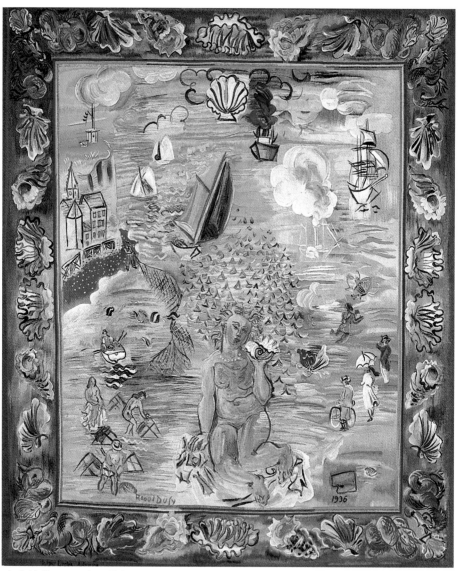

安菲特瑞　1936年　掛氈　238×204cm

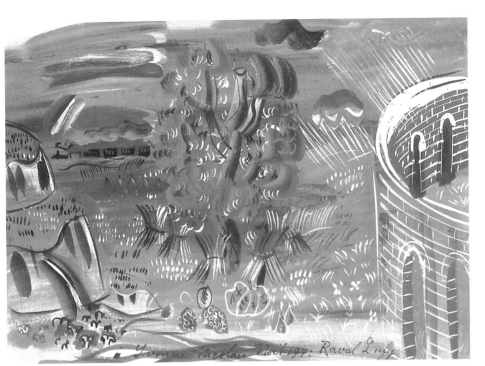

美麗的夏天（掛氈的習作） 水彩畫 私人收藏

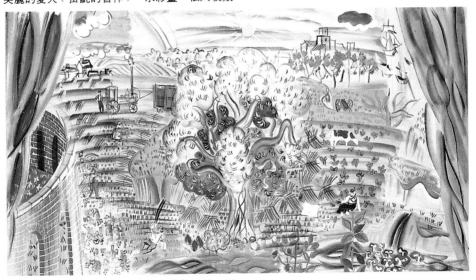

美麗的夏天 1940～1941年 水彩畫 49×89cm

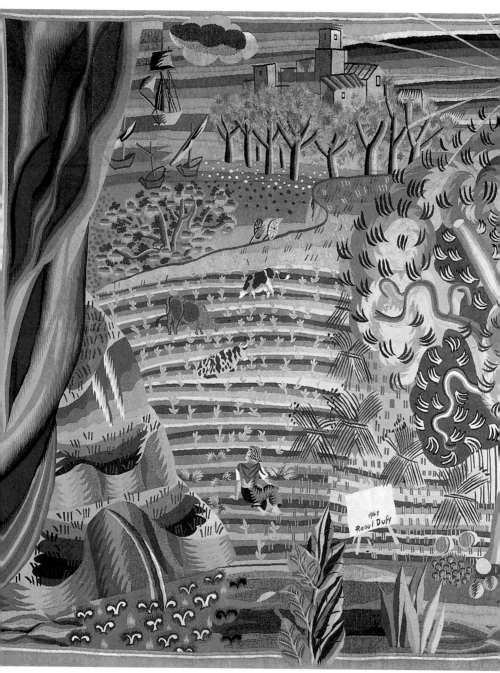

美麗的夏天　1941年　掛氈　246×429cm　法國勒阿弗爾安德烈‧馬爾羅美術館藏

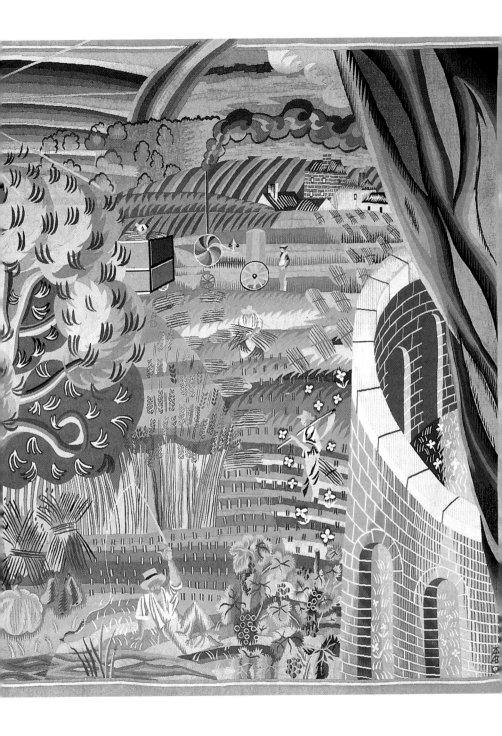

195

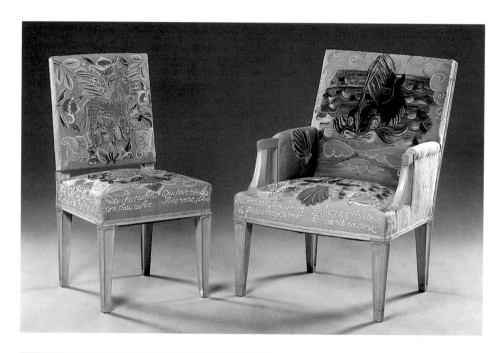

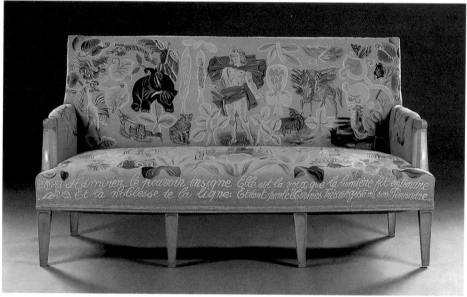

爲瑪利亞・庫脫利夫人設計以「歐菲斯」爲主題的扶手沙發　1939年
鄉間　1941年　掛氈　259×150cm　私人收藏（右頁圖）

女泳者　1924年　磁磚
13.7×13.7cm
國立巴黎現代美術館藏

浴者　1925年　磁磚
13.8×13.8cm　私人收藏

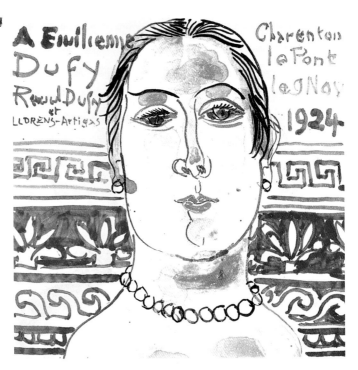

杜菲夫人　1924年　磁磚
國立巴黎現代美術館藏

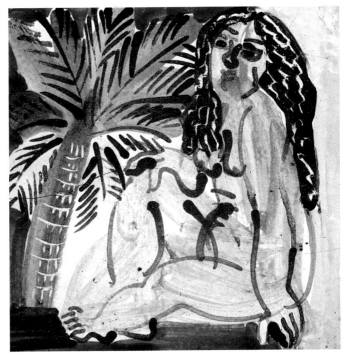

棕櫚樹下的裸女　1925年
磁磚　13.8×13.8cm
私人收藏

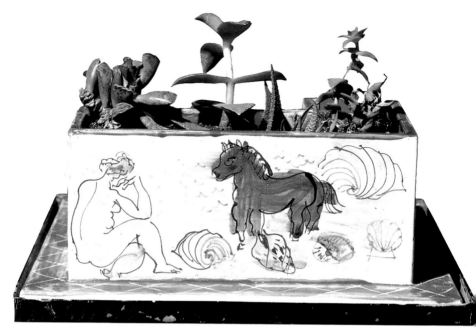

浴女與安菲特瑞，花盆　1924年
陶瓷　28.5×28.5cm　拉法意先生藏
（上圖）

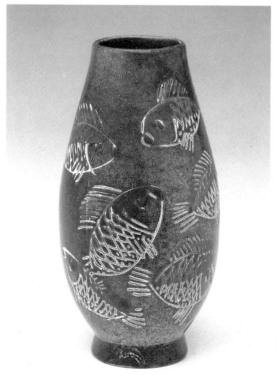

藍底上的魚，瓶　陶瓷
高22.5cm　私人收藏
（作品上有杜菲的藍色簽名及印記
，阿提加斯紅色的簽名及印記。）

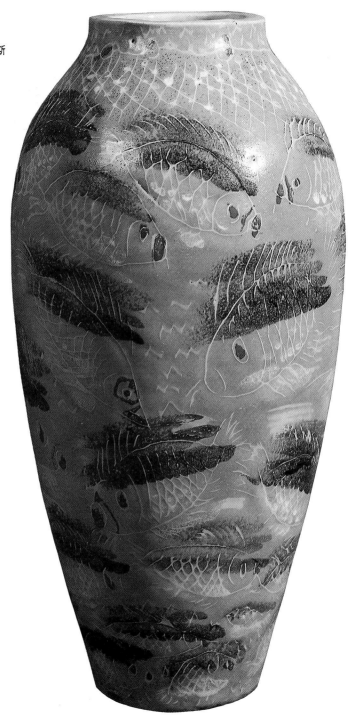

魚，瓶　1925年　陶瓷
高39.5cm　翁格哈藏
　作品上有杜菲及阿提加斯
的簽名及印記。）

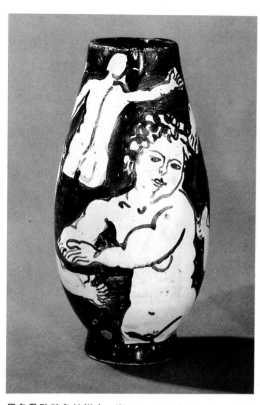

黑色及玫瑰色的浴女，瓶
陶瓷　高22.5cm
私人收藏
（作品上有杜菲的藍色
簽名及印記，阿提加斯
紅色的簽名及印記。）
（上圖）

春天，瓶　1925年　陶瓷　高33cm
法國勒阿弗爾美術館藏

浴女，瓶　1925年　陶瓷
高40cm　私人收藏
（右頁圖）

春天　1925年　磁磚（40塊）　私人收藏
（作品上有杜菲及阿提加斯的簽名及印記）

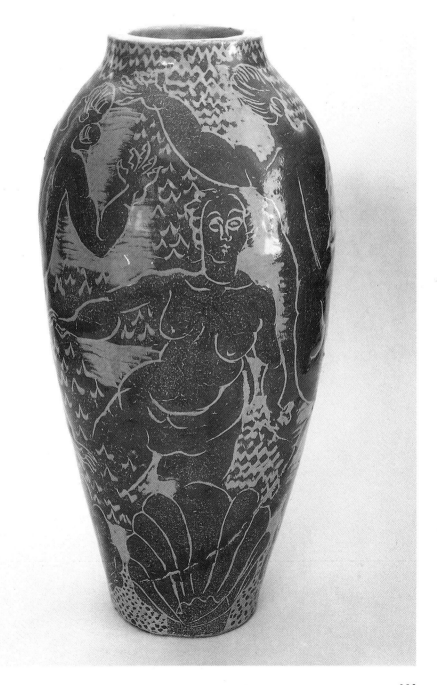

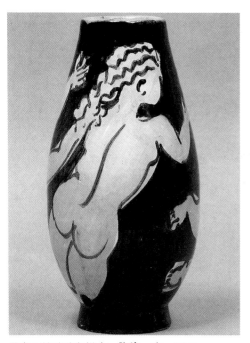

黑底上的玫瑰色浴女　陶瓷　高　22.5cm

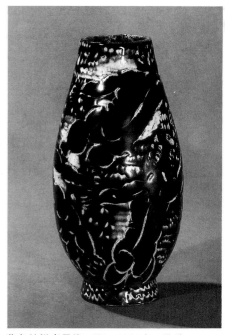

藍色的浴者及海，瓶　1925年　陶瓷
高22.5cm　私人收藏（作品上有杜菲藍色的
簽色及印記，阿提加斯紅色的簽
名及印記。）

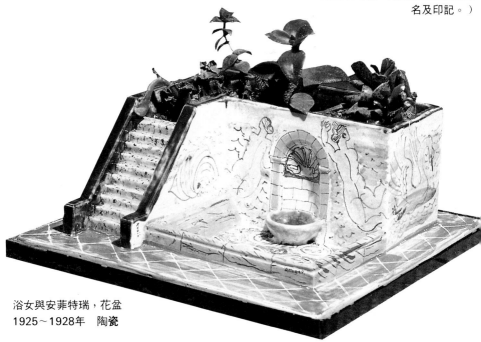

浴女與安菲特瑞，花盆
1925～1928年　陶瓷

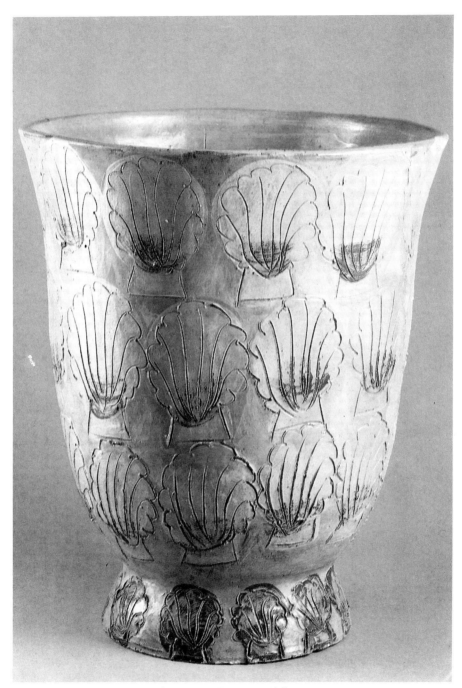

貝殼，瓶　1927～1930年　陶瓷　國立巴黎現代美術館藏

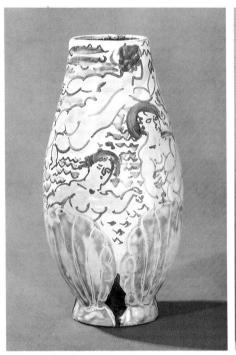
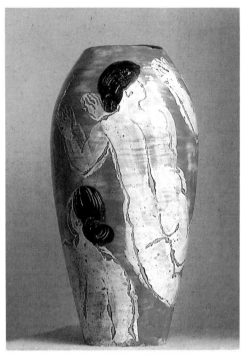

貝殼及浴者，瓶　陶瓷　高22.5cm　私人收藏　浴女，瓶　1945～1949年　私人收藏
（作品上有杜菲藍色的簽名及印記，阿提加斯紅
色的簽名及印記。）

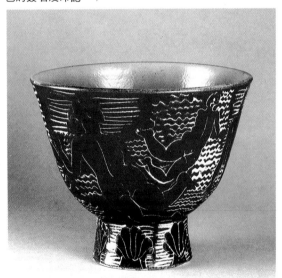

浴者，藍色酒杯　1938年　陶瓷
20.5×25cm　國立巴黎現代美術館藏

杜菲的素描與版畫等
作品欣賞

鄉村　1900年　木炭畫　61.5×47cm　紐約私人藏

浴女　1906年　木版畫　27.3×21.4cm　法國國立美術館總局藏

墨西哥樂師　鉛筆畫　50×65.4cm　法國里昂美術館

舞蹈　1910年　木版畫
31.5×31.4cm　尼斯美術館藏

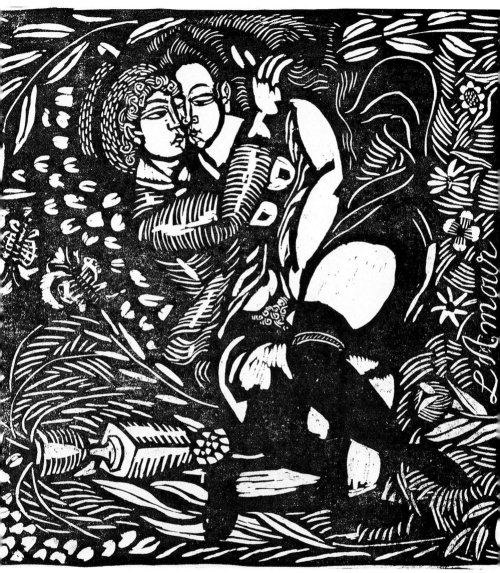

愛情　1910年　木版畫　16.5×16.5cm　私人收藏

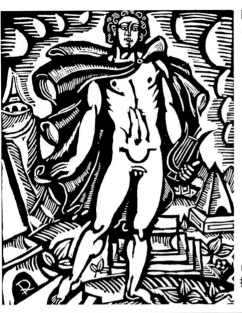

歐菲斯　1910年　木版畫　33×24cm
私人收藏（為阿波里奈爾的《動物寓言》所作）
（左圖）

（下圖）
捕魚　1910年　木版畫
31.5×40.8cm　私人收藏

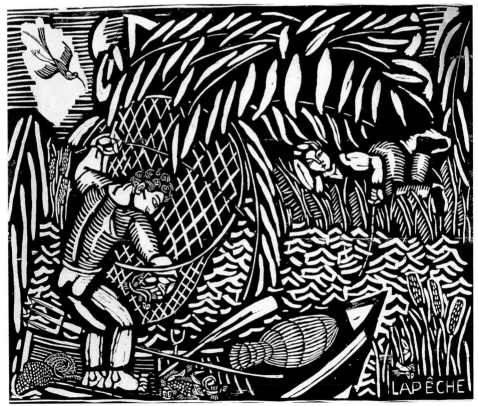

鯨　木版畫　35.8×34.2cm　法國國立美術館藏

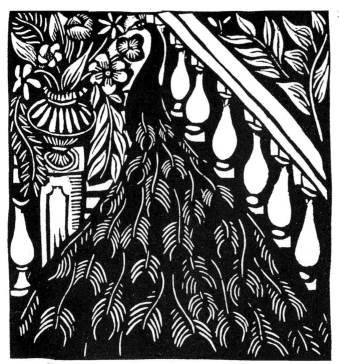

孔雀　1910～1911年
木版畫　33×24cm
私人收藏
（為阿波里奈爾的《動物
寓言》所作）

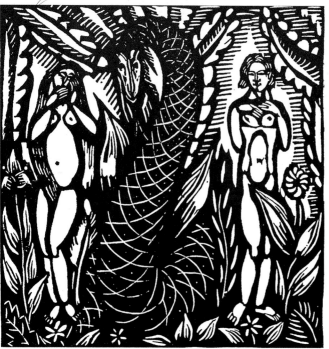

大蛇　1910～1911年
木版畫　20×19cm
私人收藏
（為阿波里奈爾的《動物
寓言》所作）

聯軍同盟　1915年　木版畫　50.2×32.8cm
法國國立美術館總局藏

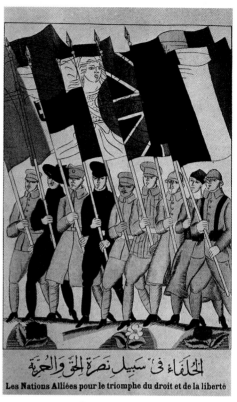

聯軍同盟　1916年　木版畫　32.6×50.7cm
法國國立美術館總局藏（下圖）

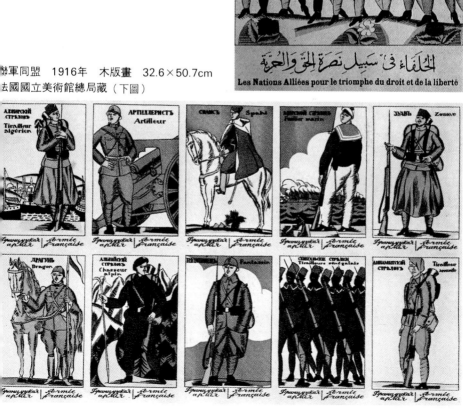

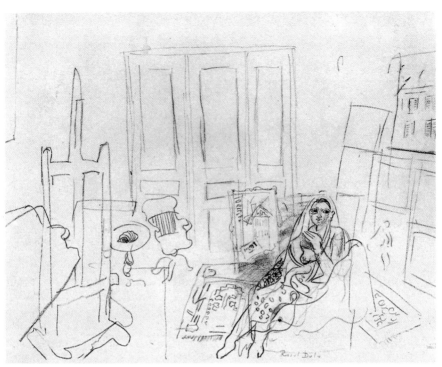

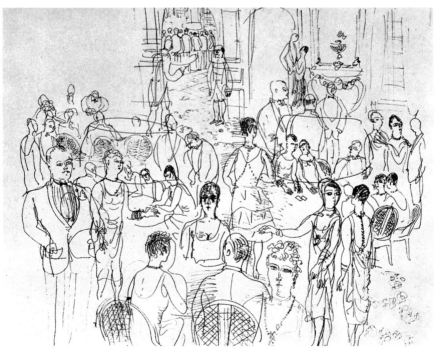

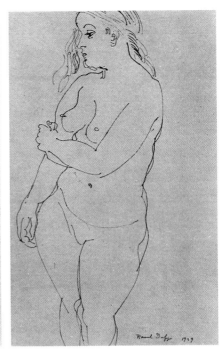

水瓶與裸女　鉛筆紙上作品　65.5×50.5cm
法國格倫諾柏繪畫雕刻美術館藏（上圖）

（上右圖）
站立的裸女　1929年　墨水畫畫紙
57.1×37.6cm　法國國立美術館總局藏

裸女　1929年　水彩畫　80.5×57cm
瑞士私人藏（右圖）

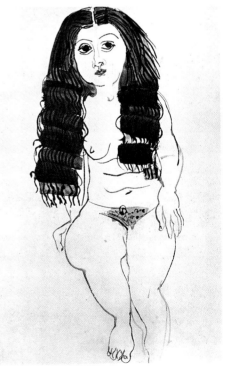

（左頁上圖）
畫室中的印度模特兒習作　1928年
炭筆畫　50×64cm　馬荷翁・歐斯藏
（左頁下圖）
杜維的賭場　1928年　鋼筆畫

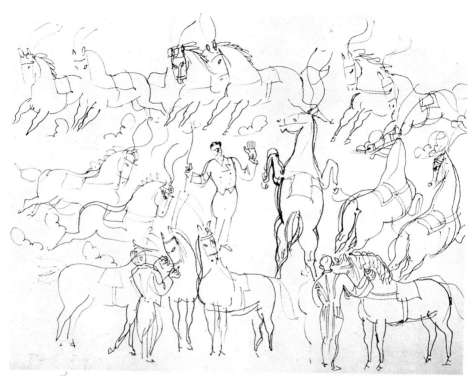

馬戲團的馬　1931年　鋼筆畫　49.5×65cm　法國私人藏

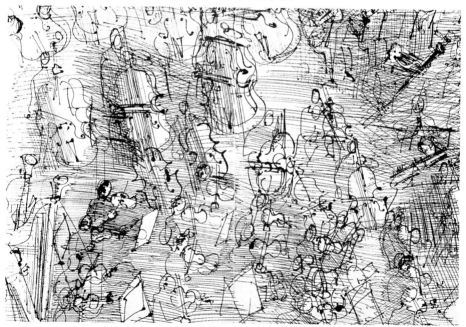

望彌撒　1936年　鋼筆畫
裸女　1936年　鋼筆素描　（右圖）

（左頁下圖）
交響樂演奏　1936年　鋼筆畫

拉小提琴的人　1937年　淡彩素描　65×50cm
演奏者　1939年　鋼筆素描　（右頁下圖）

船　1937年　鋼筆素描

美麗的夏天　1941年　掛氈畫　247×395cm　法國勒阿弗爾美術館藏
杜菲夫人　紙上鉛筆畫　63×47.5cm　法國格倫諾柏繪畫雕刻美術館藏　（右頁圖）

223

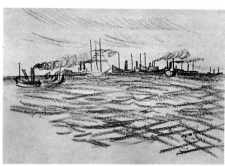

海景 炭筆畫畫紙 44.5×55cm
美國雷尼美術館藏

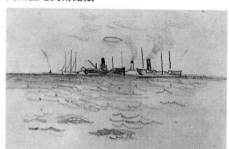

沈思的女人 蠟筆素描 62×48cm
法國格倫諾柏繪畫雕刻美術館藏

帆船與貨船 鉛筆畫畫紙 27.5×44cm
法國雷尼美術館藏

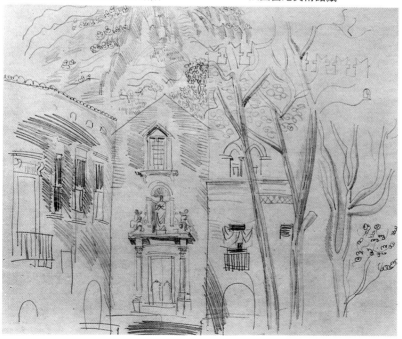

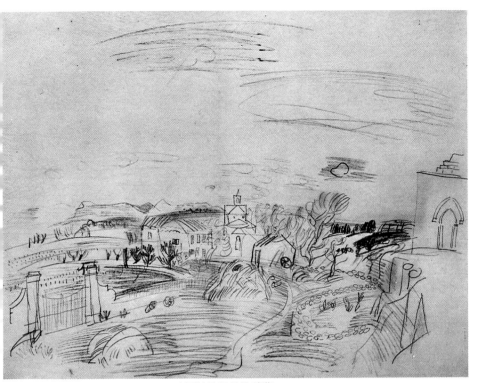

村莊　鉛筆畫畫紙　44×55.5cm　法國柏桑松美術館藏

麥田
鋼筆、墨水畫
44×56cm
法國格倫諾柏繪
畫雕刻美術館藏
（右圖）

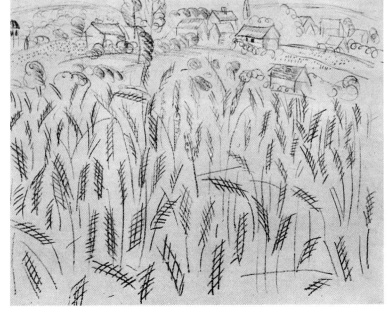

（左頁下圖）
普洛文斯的村莊
鉛筆畫畫紙
50×65cm
法國柏桑松
美術館藏

叢林　鉛筆畫畫紙　50×66cm　法國雷尼美術館藏

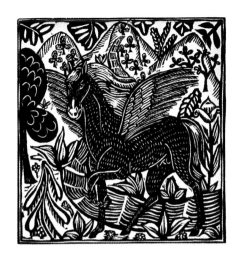

《動物寓言》插圖四張　木版畫　法國國立美術館總局藏

海芋　鋼筆畫　50×65cm　法國里昂美術館藏〔左頁下圖〕

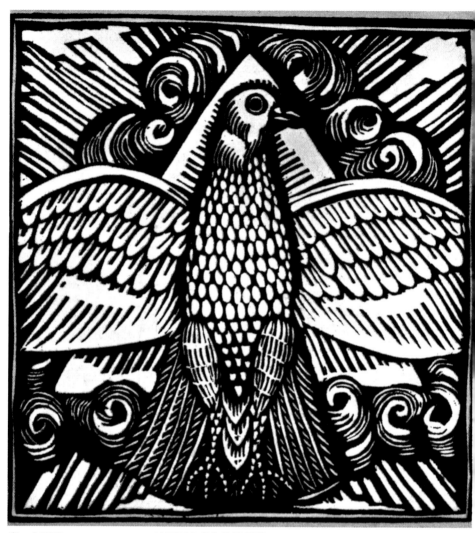

鷹　木版畫　35.6×33.4cm　法國國立美術館總局藏

一八九八年路得和郝舍公司的辦公室　1950年
鉛筆、墨水畫　29×21cm　私人收藏
（杜菲是右前方背對著觀者的人）（上圖）

（下圖）
馬瑞斯·杜菲指導的合唱團　1950年
鉛筆、墨水畫　29×21cm　私人收藏

（下圖）
勒阿弗爾的管絃樂團　1950年
鉛筆、墨水畫　29×21cm　私人收藏

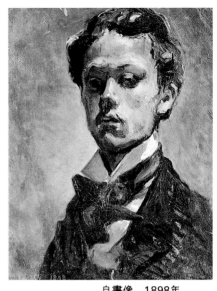

杜菲繪畫的自白

　　色彩和線條的處理，說起來還真是需要一種外交手腕，因爲難就難在讓兩者協調、相融。

　　色彩因設計而有生命，設計亦因色彩而有靈氣。

　　繪畫絕不僅是工具和彩筆的問題而已，要考慮的還有頭腦和靈魂。

　　「藍」，是完全無助於畫面和諧，而始終保持自我獨特個性的唯一顏色。

　　從最晦澀到最鮮亮，無論哪一個層次的藍，給人的感覺都是藍。

　　但是，黃色若加了陰影則發黑，加了光線則顯得寬闊。

　　純淨的赤紅其實近於褐色，用白色調淡後，卻已不是紅色，而又變成另一系列的玫瑰色了。

　　如果自己的作品獲得好評，我會忙不迭地投入新的冒

險，而刻意忽視這些恭維讚美。

　　作品這東西純粹是一種自我完成，如果畫家在創作時，已經把意念傳達得很清楚，卻還非加上一些解說不可，那就實在是太沒信心、自認表現力差了。就像詩人作詩，語彙文句是唯一的方法；而對畫家而言，繪畫則是唯一的形式。事實上繪畫並不僅是記號的綜合體而已。

　　此外，我們不能因為繪畫是一種沒有未來的事就推卸創作的責任。

　　勤奮勞動固然要靠萬能的雙手，但也需本能與經驗的結合方能竟其功。所以，畫家只需盡可能利用便捷的方式自由表現自我即可。

　　繪畫無關計算、推理之類的問題。

　　繪畫猶如一種雄辯，是全身沸騰的吶喊，因此需要器官。然而，繪畫明確的內涵也非常必要，絕非隨隨便便恣意放縱，因為這樣永遠不會被理解。

　　對畫家來說，素材並非只是靈感與表現的渡橋。素材本身就擁有獨特的美。

　　人類的問題大部分是發生在物質和精神的不均衡吧！因此與其去尋求美感的圓滿，不如應該去挖掘技巧上的障礙所在。

　　若說油畫能自由發揮的空間很大，那麼，水彩能表達的方式就更多樣了。但是為了讓水彩能物盡其用，深刻去瞭解顏料的特質是有必要的（對水彩來說，光與色所構成的劇情，完全取決於整體的使用法）。

杜菲年譜

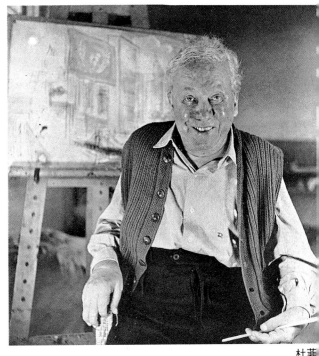

杜菲

一八七七　六月三日出生於勒阿弗爾。父親在小金屬公司任
　　　　　會計，假日在教堂聖歌隊擔任指揮。杜菲是長
　　　　　男，有三位弟弟和五位妹妹。（俄國在一八七七
　　　　　年四月向土耳其宣戰。愛迪生發明留聲機。高爾
　　　　　培去世。）

一八九一　十四歲。受僱於路得和郝舍的咖啡進口公司做會
　　　　　計。（俄法政治協定成立。第一屆先知派畫展。
　　　　　秀拉去世。）

一八九二　十五歲。晚上在勒阿弗爾的伊寇市美術學校上
　　　　　課，老師爲查理士・路惠勒爾（Charles Thuil-
　　　　　ler），佛利埃斯和他是同學。（莫内畫「浮翁
　　　　　大教堂」連作。德布西作〈牧神的午後前奏
　　　　　曲〉。奧里埃作〈象徵主義畫家論〉。）

一八九五　十八歲。在美術學院畫水彩畫。此後三年常在勒
　　　　　阿弗爾城郊寫生風景，畫自畫像，也替家人畫

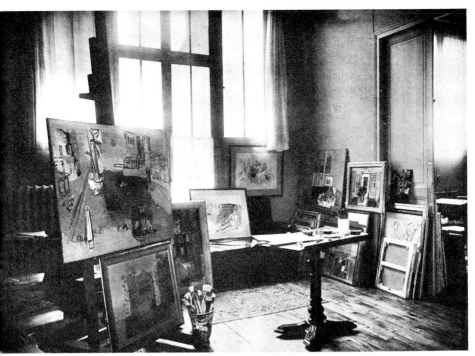
杜菲的畫室（1930年以前）

像。（法國勞動總同盟組成發現 X 光。高更再
度赴大溪地。）

一八九八　二十一歲。到軍中服役兩年。（居禮夫人發現
「鐳」。摩洛、馬拉梅去世。）

一九○○　二十三歲。拿獎學金到巴黎伊寇市立美術學校入
學，再度與佛利埃斯同學。（巴黎世界博覽會舉
行法國藝術百年展。第二屆奧運巴黎舉行。托尼
畫〈塞尚頌〉。）

一九○一　二十四歲。在法蘭西斯藝術家畫廊展出作品〈勒
阿弗爾之夜〉。（巴黎的畫廊舉行梵谷展。羅特
列克去世。）

一九○二　二十五歲。參加在貝斯‧威爾畫廊（Berthe
Weill）的羣展。貝斯‧威爾也是杜菲作品的第

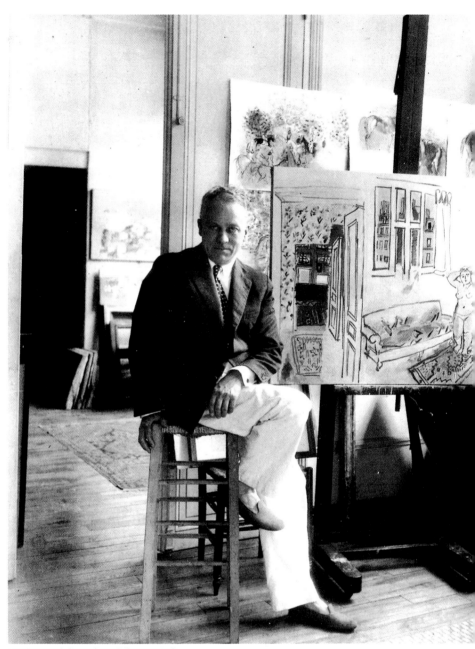

杜菲1932年攝於吉爾曼街的畫室中

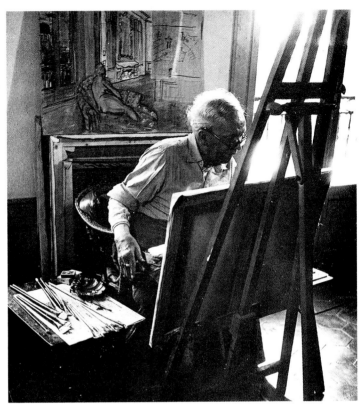

杜菲在佩皮南的畫室，1946年攝

　　　　　一位買主，買了他的粉蠟筆作品〈諾范的街道〉
　　　　　（左拉去世。）

一九○三　二十六歲。參加獨立沙龍展，展出之作品顯然受
　　　　　到印象派影響。（馬諦斯、盧奧、波納爾創設秋
　　　　　季沙龍。畢沙羅、高更去世。）

一九○五　二十八歲。參加秋季沙龍展，將自己歸類於野獸
　　　　　派畫家。（秋季沙龍展出野獸派作品。塞尚作
　　　　　〈大浴女〉。）

一九○六　二十九歲。在貝斯・威爾畫廊中舉行首次個人
　　　　　展。（畢卡索在巴黎「洗濯船」畫室畫〈亞維儂
　　　　　的姑娘們〉，塞尚去世。）

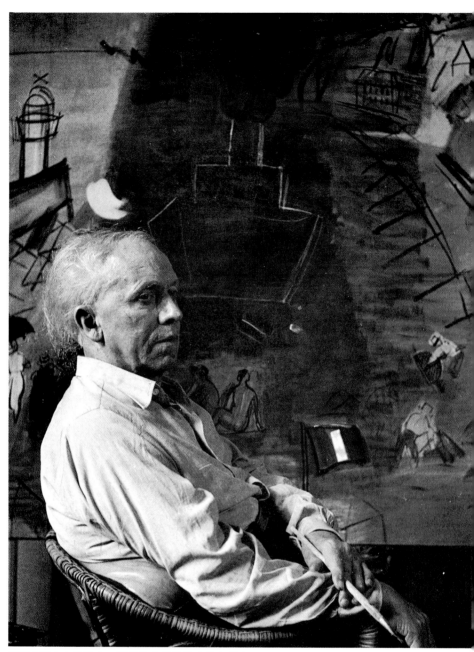

杜菲在佩皮南的畫室，背景是他的畫作〈黑色貨輪〉 1946年攝

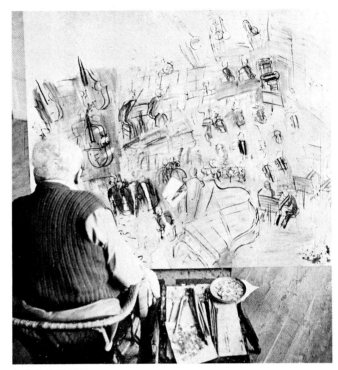

杜菲作畫的神情

「菲麗歐斯」的雕像是杜菲最喜愛的題材之一

一九○七　三十歲。第一次嘗試木刻版畫。

一九○八　三十一歲。爲師法及研究塞尚，和勃拉克一起到
　　　　　勒斯塔克。（勃拉克在巴黎康懷勒畫廊個展。立
　　　　　體派出現。）

一九○九　三十二歲。和佛利埃斯同遊慕尼黑，在羅塞格爾
　　　　　設立畫室。（馬里奈諦發表「未來派宣言」。）

一九一○　三十三歲。用膠彩與刀，爲阿波里奈爾的作品
　　　　　《動物寓言》（Le Bestiaire）作木刻版畫插圖。
　　　　　（亨利‧盧梭去世。史特拉汶斯基的「火鳥」
　　　　　在巴黎初演。）

一九一一　三十四歲。遇見保羅‧波伊瑞（Paul Poiret），

杜菲作畫的神情　　　　　　　　杜菲作畫的神情

爲其設計信紙、收據、時裝邀請函等，並以木刻
版畫爲其作布料圖案設計。在巴黎蒙馬特區的吉
爾曼街 5 號（5 Impasse de Guelma）設立畫
室，此畫室他一直保留到去世爲止。（慕尼黑舉
行第一屆藍騎士展。）

一九一二　三十五歲。爲比安奇尼工廠的布料（Atuyer-
　　　　　Bianchini-Férier）做膠彩及水彩的圖案設計，
　　　　　此項合作直到一九二八年，甚至第一次大戰期
　　　　　間亦未停止。（第一次巴爾幹戰爭興起。）

一九二〇　四十三歲。發展出個人風格的作品，和柏漢姆
　　　　　——瓊尼（Bernheim-Jeune）畫廊簽約，並在
　　　　　次年續約。（國際聯盟正式成立。獨立沙龍展
　　　　　發表達達宣言。莫迪利亞尼去世。）

一九二一　四十四歲。首次在柏漢姆——瓊尼畫廊展出，而
　　　　　後在一九二二、二四、二六、二七、二九及三二
　　　　　年亦均有作品展。（華盛頓會議。中國共產黨創

立。希特勒任納粹黨頭子。）

一九二二　四十五歲。爲芭蕾舞劇「虛度光陰」做舞台設
　　　　　計。到佛羅倫斯、羅馬、那不勒斯旅行，並在
　　　　　西西里島逗留。（義大利墨索里尼組閣。巴黎
　　　　　舉行達達國際展。）

一九二三　四十六歲。和阿提加斯（Artigas）合作陶瓷設
　　　　　計，兩人一直合作到一九三八年。（一月一日
　　　　　蘇維埃社會主義共和國聯邦成立。）

一九二四　四十七歲。首次練習掛氈製作技巧。

一九二五　四十八歲。爲波費工廠（Beauvais）設計一組會
　　　　　客室家具。替保羅・波伊瑞的遊艇設計了十四
　　　　　張窗簾及門簾。（巴黎皮耶畫廊舉行超現實主
　　　　　義國際展。）

一九二六　四十九歲。爲阿波里奈爾的作品《詩人的暗殺》作
　　　　　石版插畫。從這年起，杜菲經常到法國南部及諾
　　　　　曼第旅遊，感受南法國的陽光。與波伊瑞同訪摩

杜菲攝於畫室

杜菲攝於畫室

杜菲坐在畫前

杜菲坐在畫前

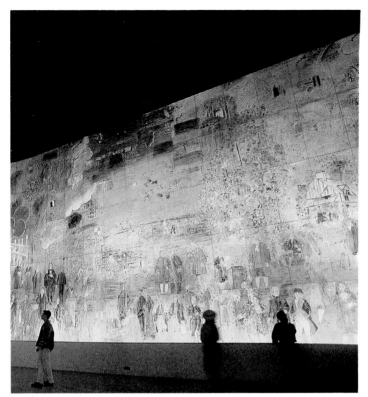

電的世界　巴黎市立現代美術館藏

洛哥。（巴黎開設超現實主義畫廊。莫内去
世。）

一九二七　五十歲。在尼斯作畫。爲威爾醫生（Dr.
　　　　　Viard）的餐廳作壁畫，共費時六年，到一九三
　　　　　三年才完工。（林白飛行大西洋成功。）

一九二八　五十一歲。爲作家威斯威勒爾（Weisweiller）
　　　　　的豪華別墅做壁畫。旅行比利時。（中國國民
　　　　　革命軍完成北伐。普魯東出版《超現實主義與繪
　　　　　畫》。畢費出生。）

一九三〇　五十三歲。到英國旅行，受委託爲凱薩勒爾
　　　　　（Kessler）家族畫像。

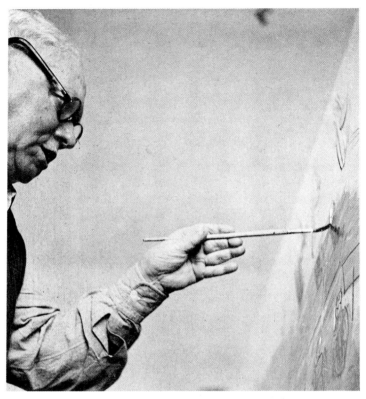

杜菲作畫的情形

一九三二　五十五歲，盧森堡博物館首次收藏他的作品〈在
　　　　　丹佛的牧場〉。

一九三三　五十六歲。爲芭蕾舞劇「棕櫚海岸」設計服裝及
　　　　　場景。（希特勒就任德國首相。納粹彈壓包浩斯
　　　　　關閉。）

一九三四　五十七歲。在布魯塞爾舉行作品展。爲瑪利亞‧
　　　　　庫脫利夫人設計以巴黎爲主題的掛氈圖樣。

一九三五　五十八歲。遇見化學家傑克‧馬諾吉爾（Jac-
　　　　　ques Maroger），他所研製的顏料溶液，由於
　　　　　效果完美，而從此被杜菲採用。

一九三六　五十九歲。爲一九三七年國際博覽會電力館設計
　　　　　〈電的世界〉大壁畫。（西班牙內亂開始。）

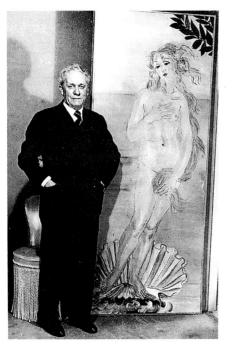

杜菲與「安菲特瑞」的門板畫（浴室門之
設計）　1946年攝

杜菲的簽名

一九三七　六十歲。首次遭受關節炎病痛的打擊。到美國匹
　　　　　茲堡爲卡內基獎做評審。（德國空軍轟炸西班牙
　　　　　小鎮格爾尼卡。畢卡索畫〈格爾尼卡〉。納粹舉行
　　　　　「頹廢藝術展」。）

一九三八　六十一歲。到威尼斯旅行。

一九三九　六十二歲。受政府委託，替巴黎新落成的夏洛特
　　　　　（Palais de Chaillot）中的劇院酒吧完成兩塊圖
　　　　　版設計。爲賈登植物園（Jardin）的猴屋完成兩
　　　　　塊圖版設計。爲庫脫利夫人再次完成會客室家具
　　　　　的掛氈圖樣設計。

一九四〇　六十三歲。德軍入侵，逃難到尼斯，然後到佩皮
　　　　　南（Perpignan），和他的醫生尼古勞（Dr.

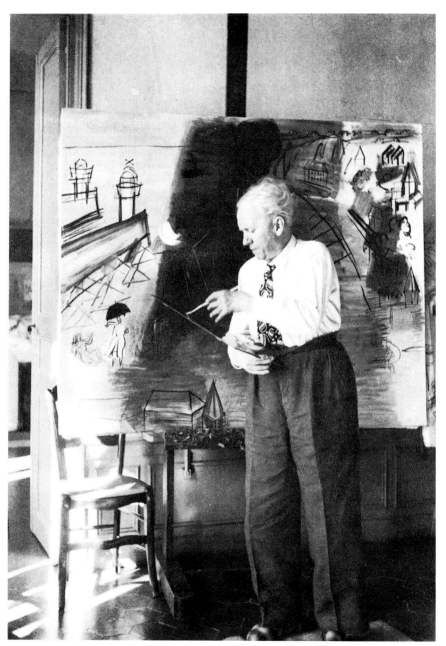

杜菲的手指已變形，但仍繼續作畫

Nicolan）一起同住。（第二次世界大戰，克利
去世。）

一九四一　六十四歲。開始有關管弦樂畫題系列的習作。

一九四三　六十六歲。短暫停留在巴黎，又回到法國南部。
　　　　　（太平洋戰爭開始。沙特發表〈存在與虛無〉。）

一九四五　六十八歲。開始系列作品「黑色的貨輪」及「打
　　　　　穀」。（美國在廣島、長崎投下原子彈。德日無
　　　　　條件投降。）

一九四六　六十九歲。開始作單色畫。

一九四八　七十一歲。考克多發表杜菲論。爲路易・卡黑
　　　　　（Louis Carré）作了八張掛氈圖樣設計，費時
　　　　　二年。時年七十一歲。（聯合國發表世界人權

杜菲作畫餘暇休憩情形

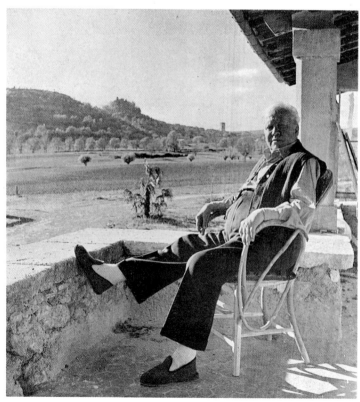

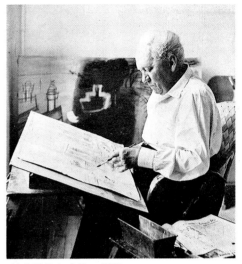

杜菲的墓地　　　　　　　　　　　杜菲最後完成的 一幅畫

國家圖書館出版品預行編目資料

杜菲：描繪光與色大師＝Raoul Dufy ／何政廣主編
--初版，--台北市：藝術家出版：藝術圖書總經銷
，民 85
　　面：　　　公分--（世界名畫家全集）
ISBN　957-9530-37-8 （平裝）

　　1 杜菲（ Dufy,Raoul,1877-1953 ）-傳記
　　2 杜菲（ Dufy,Raoul,1877-1953 ）-作品集
評論　3 藝術家-法國-傳記
940.9942　　　　　　　　　　　　85008406

世界名畫家全集

杜菲 RAOUL　DUFY

何政廣／主編

發行人　何政廣
編　輯　王庭玫・王貞閔・許玉鈴
美　編　李怡芳
出版者　藝術家出版社
　　　　台北市重慶南路一段 147 號 6 樓
　　　　TEL ：（ 02 ）3719692~3
　　　　FAX ：（ 02 ）3317096

總　經　銷　　時報文化出版企業股份有限公司
　　　　　　　桃園縣龜山鄉萬壽路二段351號
　　　　　　　TEL:（02）2306-6842

印　刷　欣　佑彩色製版印刷有限公司
初　版　中華民國 85 年（ 1996 ）8 月
定　價　台幣 480 元

ISBN　　957-9530-37-8
法律顧問　蕭雄淋